AI Logo设计

Midjourney商业品牌标志设计教程

蒋骑旭——编著

人民邮电出版社
北京

图书在版编目（CIP）数据

AI Logo设计：Midjourney商业品牌标志设计教程 / 蒋骑旭编著. -- 北京：人民邮电出版社，2024.1
ISBN 978-7-115-63120-6

Ⅰ. ①A… Ⅱ. ①蒋… Ⅲ. ①人工智能－应用－标志－设计－教材 Ⅳ. ①J524.4-39

中国国家版本馆CIP数据核字(2023)第218167号

内 容 提 要

这是一本讲解如何使用人工智能技术辅助完成 Logo 设计的教程。

全书共 7 章。第 1 章介绍 AIGC 技术在设计领域的发展与应用。第 2 章首先介绍 ChatGPT 和 Midjourney 的基础知识，然后讲解 ChatGPT 和 Midjourney 在 Logo 设计中的应用。第 3 章和第 4 章分别讲解 ChatGPT 在 Logo 设计思维与分析中的应用、Midjourney 操作与图形应用基础。第 5 章具体讲解用 Midjourney 生成 Logo 的形式与方法。第 6 章简单介绍一些设计流派与风格，并展示相关关键词在 Midjourney 中的应用示例。第 7 章综合前面所讲内容，展示了多种不同风格 Logo 的生成流程。附录中提供了 Logo 提示词宝库，供读者参考。

本书适合品牌设计师、平面设计师、设计爱好者及设计专业的学生学习或参考。

◆ 编　著　蒋骑旭
　　责任编辑　王　惠
　　责任印制　马振武

◆ 人民邮电出版社出版发行　北京市丰台区成寿寺路 11 号
　　邮编 100164　电子邮件 315@ptpress.com.cn
　　网址　https://www.ptpress.com.cn
　　天津图文方嘉印刷有限公司印刷

◆ 开本：690×970　1/16
　　印张：8.25　　　　　　　　　　2024 年 1 月第 1 版
　　字数：195 千字　　　　　　　2024 年 1 月天津第 1 次印刷

定价：59.80 元

读者服务热线：(010)81055410　印装质量热线：(010)81055316
反盗版热线：(010)81055315
广告经营许可证：京东市监广登字 20170147 号

推荐 RECOMMENDATION

「排名不分先后」

随着AIGC技术的发展，人工智能领域的每一次变革都将对未来设计行业产生翻天覆地的影响，同时也会带来很多机遇和挑战。从绘画、平面设计到三维设计，每个行业的设计师都应该拥抱变化。本书作者作为将AIGC技术用于平面设计的先行者，结合多年的平面设计经验，在本书中分享了AIGC技术在Logo和平面设计中的使用经验与方法，相信会对想了解和学习AIGC技术的平面设计师有所启发。

灰昼——赤云社创始人

平面设计领域一直是艺术和技术两大领域碰撞的实验场。随着人工智能技术和算法的发展与进步，AIGC技术得以逐渐成熟并广泛应用于设计领域。本书详解了利用AIGC技术进行Logo设计与应用的深度探索，通过前瞻性的视角分析ChatGPT和Midjourney的基础知识与实战应用，分享了AI生成与平面设计的方法体验，并从全新视角对全球艺术流派、美学思想进行了解读，为读者提供了一个系统且有序的学习路径，让初学者能够掌握商业设计的核心要素和实践技巧。

徐伟——字魔营创始人

在AIGC空前发展的时代，所有人都在讨论其未来的发展趋势，甚至很多设计从业者会担心个人会被替代。在AIGC技术应用浪潮下，客户需求、设计理念、创作思路、职业要求都在快速迭代。但这一切短期内都是没有答案的，最好的方式就是快速投入实操，掌握最新的技术和工具，以应对未来的挑战。

作者在品牌设计方面拥有非常高的敏锐度和专业度。本书从AI在设计领域的发展到应用都有所涉及，提供了全面实用的AI Logo设计教程，期待读者能有所收获。

NIK——稿定设计产品负责人

Logo设计是品牌设计的核心。当下，想要创作出经得起市场考验的Logo，不仅需要从行业先行者的成果中汲取养分，还需要在融汇新技术和新思维后进行再创作，才能满足人们快速更迭的视觉需求。本书针对AIGC技术的概念、发展、操作、实用技巧及解决方案等各方面都进行了论述，是一本紧扣设计行业发展的专业性极强的工具书。

王强127——表达平面设计工作室创始人

就目前来说，AIGC技术绝非昙花一现，其底层技术和产业生态已经形成了新的格局，其强大的内容生成能力给人们带来了巨大的震撼。这是一本运用AIGC技术生成Logo的专业实操图书，能让读者认识到从AIGC技术视角理解Logo图形应用不仅是一个全新的视野，还是一个充满颠覆性想象与思考的过程。AIGC技术这种媒介的延伸或许会让整个品牌设计行业触发新的思考，带来新的变革，让人充满期待。

蔡文超——中国美术学院视觉传播学院教师/设计学博士/相对态设计（Relative State Design）合伙人

AI技术是一项具有改变人类历史的潜力的伟大创造之一。AIGC技术拥有强大能力，可以为各行各业带来巨大价值和帮助，特别是在设计领域。本书综合了AIGC技术在设计行业中的发展历程，并结合实际品牌设计案例，提供了应用方法。作者在品牌和视觉设计领域有独特见解，结合自身经验和AIGC技术，详细介绍了如何从零开始运用AI技术进行品牌设计。无论读者是对AI设计感兴趣，还是希望学习如何运用AI技术进行设计，或者是探索如何通过AI技术打造独特品牌，都可以通过本书获得自己想要的知识。

雨灰（侯宇辉）——字节跳动高级设计师/站酷推荐设计师

本书架起了AIGC技术与品牌设计之间的一座桥梁。作者以简明扼要的方式介绍了如何运用AI技术进行品牌Logo的设计工作，为读者提供了深入了解和应用AI技术的掌上指南。在如今快节奏的商业设计环境中，AIGC技术可以极大地提高设计师的效率和产出能力。AIGC技术可以自动化处理和加速大量试错的过程，从而减少试错时间，降低试错成本。设计师可以将AI的产出作为基础进行灵活调整，以满足复杂的商业需求。

<div align="right">吴亮——资深创意人</div>

本书不仅介绍了AIGC技术在平面设计中的应用理念，还分享了丰富的案例和成功的实践经验。通过本书来了解AIGC技术，设计师将能够充分发挥AI的潜力，实现更高效、创新和个性化的设计作品。无论读者是设计初学者还是资深设计师，这本书都值得一读，它可以为读者的设计之旅带来新的灵感和可能性。

<div align="right">陈中祥——百度IDG设计专家</div>

本书虽聚焦于AIGC技术在Logo设计领域的应用，但它可以是读者进入AIGC设计领域的一张"入场券"，可起到抛砖引玉的作用，带领读者开启全新的思路和创作路径，使用AIGC技术为企业注入动力，实现更大的成功。让我们一起把握这个快速发展的时代，利用AIGC技术的力量为企业带来更高的创作效率和创新力。

<div align="right">Jack——网易运营总监</div>

AIGC技术在各个领域应用的趋势已然不可逆转，设计领域自然不例外。该技术在快速搜集与提供设计素材，打开设计师设计思路方面有着无可代替的作用。本书从设计实战角度出发，有理论、有实战，为设计师提供了行业前瞻性的学习研究方向。

<div align="right">谷龙——八八口龙设计事务所创始人</div>

骑旭老师作为国内优秀的新锐平面设计师，其作品总能给人耳目一新的感受。AIGC技术是当前先进的设计辅助方式之一。这本书不仅适合设计师阅读，还适合广大设计爱好者阅读。它为多个群体提供了一个系统学习的机会，让人们能够掌握高效且多元化的Logo设计应用方法。

黄河——教育部学校规划建设发展中心艺术与科技创新发展联盟专家委员会副主任委员/中国企业品牌研究中心专家

Midjourney可以对品牌Logo设计的创意发散提供更多想象空间。本书明确了品牌Logo设计的要素，并对各类Logo设计的风格进行了关键词转化以让AI"理解"，为品牌设计从业者提供了AI生图风格的参考。在AI绘画盛行的当下，本书的知识点无论在风格探索还是创意效能方面都值得学习和再探索。

<div align="right">胡艺钟——腾讯天美J3工作室团队经理</div>

在做Logo的时候，花费在方案规划和草图上的时间往往远大于实际设计操作的时间，正所谓设计和艺术领域常说的"创意值钱"。而"创意"的难点在于"呈现"——"想"和"做"之间存在一定的落地难度，比如心中有几个不错的创意点，但全部做出来时间又不允许，只选其一或其二来尝试，不一定尽如人意。而AI技术在一定程度上解决了这个问题，我们借助几个关键词便能达到让创意呈现基本形态的目的。

本书对不同艺术流派和风格、大量关键词和设计思路等进行了讲解，不仅适合专业的设计师阅读，还适合非设计专业人士阅读。

<div align="right">行行珂——字体设计师</div>

PREFACE 前言

随着AIGC技术在全球范围内呈现爆发式增长的态势，设计领域的人士也逐渐意识到该技术的重要性。在设计中应用AIGC技术不仅能提高效率，还能产生更多创新型的设计作品。对于设计师而言，使用AIGC技术进行Logo设计已成为一项必要的技能。在过去，只有少数人掌握了AIGC技术，他们因此被认为是高端和专业的。然而，随着技术的进步和普及，越来越多的人可以轻松掌握AIGC技术，创作出独特的Logo。这为那些希望打造独特品牌形象的企业、组织和个人提供了难得的机遇。

在品牌设计中，Logo作为企业形象的核心元素，承载着品牌价值和信誉。以前的Logo设计过程可能耗费人们的大量时间和精力，但随着AIGC技术的发展，设计师可以更快速地生成Logo设计方案，并获得更多的创新思路和可能性。AIGC技术不仅能够辅助设计师完成重复性工作，还能提供新颖的设计元素和创意方案，为Logo设计带来更多可能性。以前一般只有品牌、大型会议和活动才会设计一个专属的Logo，而现在，一个小会议、小活动甚至个人都可以随时随地设计一个专属的Logo。可见，Logo市场将会发生变革，引发更多需求。

当然，AIGC技术并不会取代人类设计师，而是与设计师形成合作共生的关系。设计师仍然需要独特的创意和审美能力，负责制定设计的整体方向和策略。AIGC技术则作为辅助工具，提供设计的实现和方案优化。通过人机协作，设计师可以更加高效地完成设计工作。

本书将从设计理念展开，全流程讲解如何使用ChatGPT和Midjourney生成Logo，并提供多种风格Logo案例，旨在帮助读者了解AIGC技术新的发展和应用趋势，掌握AIGC在Logo设计中的核心应用技术，提高设计思路和创新能力，为广大设计师和设计爱好者提供一份实用、高质量的AI设计指南。

本书受众面广泛，适合专职的品牌设计师、平面设计师、设计爱好者等读者阅读。同时，为了降低学习难度，本书安排了较多的基础知识，且以通俗易懂的方式呈现，因此也适用于初学者。

希望本书能够成为大家在学习和应用AIGC技术过程中的"好伙伴"，助力大家更好地掌握这一领域的知识，创造出更出色的设计作品。

蒋骑旭
2023年9月

"数艺设"教程分享

本书由"数艺设"出品,"数艺设"社区平台(www.shuyishe.com)为您提供后续服务。

"数艺设"社区平台, 为艺术设计从业者提供专业的教育产品。

与我们联系

我们的联系邮箱是szys@ptpress.com.cn。如果您对本书有任何疑问或建议,请您发邮件给我们,并请在邮件标题中注明本书书名及ISBN,以便我们更高效地做出反馈。

如果您有兴趣出版图书、录制教学课程,或者参与技术审校等工作,可以发邮件给我们。如果学校、培训机构或企业想批量购买本书或"数艺设"出版的其他图书,也可以发邮件联系我们。

关于"数艺设"

人民邮电出版社有限公司旗下品牌"数艺设",专注于专业艺术设计类图书出版,为艺术设计从业者提供专业的图书、视频电子书、课程等教育产品。出版领域涉及平面、三维、影视、摄影与后期等数字艺术门类,字体设计、品牌设计、色彩设计等设计理论与应用门类,UI设计、电商设计、新媒体设计、游戏设计、交互设计、原型设计等互联网设计门类,环艺设计手绘、插画设计手绘、工业设计手绘等设计手绘门类。更多服务请访问"数艺设"社区平台www.shuyishe.com。我们将提供及时、准确、专业的学习服务。

CONTENTS 目录

第 1 章

AIGC 技术在设计领域的发展与应用概述 009

1.1 AIGC 技术在设计领域的发展历程 010
1.2 AIGC 技术在设计领域的优势 013
1.3 AIGC 技术在设计领域的应用 014

第 2 章

ChatGPT 和 Midjourney 的基础知识与应用 015

2.1 ChatGPT 基础知识 016
2.1.1 ChatGPT 的工作原理 016
2.1.2 学习和使用 ChatGPT 017
2.2 Midjourney 基础知识 019
2.2.1 Midjourney 的工作原理 019
2.2.2 学习和使用 Midjourney 019
2.3 ChatGPT 和 Midjourney 的应用 021
2.3.1 ChatGPT 在 Logo 设计中的应用 021
2.3.2 Midjourney 在 Logo 设计中的应用 022

第 3 章

ChatGPT 在 Logo 设计思维与分析中的应用 025

3.1 品牌分析与定位 026
3.1.1 品牌信息收集 026
3.1.2 市场研究 027
3.1.3 品牌定位 030
3.2 Logo 创意发散与执行 031
3.2.1 使用 ChatGPT 生成思维导图 031
3.2.2 创意发散与灵感拓展 032
3.3 Logo 设计提案策略与沟通 033
3.3.1 Logo 设计提案策略 033
3.3.2 Logo 设计提案沟通方法 035

第 4 章

Midjourney 操作与图形应用基础　　037

4.1 Logo 的组成与提示词结构　　038
4.1.1 Logo 的组成元素　　038
4.1.2 提示词结构　　039
4.2 Logo 图形素材的分类与处理　　043
4.2.1 常见的 Logo 图形素材　　043
4.2.2 Logo 图形素材的处理与优化　　044

第 5 章

用 Midjourney 生成 Logo 的形式与方法　　047

5.1 以文生图法　　048
5.2 以图生图法　　054
5.3 Logo 方案的优化　　064
5.3.1 Logo 半成品优化示例　　064
5.3.2 Logo 设计常用命令与参数　　069

第 6 章

设计流派与风格应用　　077

6.1 设计流派与风格　　078
6.2 关键词应用　　079

第 7 章

多种风格 Logo 示例　　097

7.1 卡通 Logo 示例　　098
7.2 徽章 Logo 示例　　102
7.3 抽象 Logo 示例　　107
7.4 经典 Logo 示例　　113
7.5 设计效果展示图生成示例　　118

附录　　121

品牌设计中的常见问题和解决方案　　121
关于 AIGC 技术未来的发展与展望　　122
灵感之源：Logo 提示词宝库　　124

后记　突破边界，创造卓越　　132

第 1 章

AIGC 技术在设计领域的发展与应用概述

 AIGC（Artificial Intelligence Generated Content，人工智能生成内容）是指通过人工智能技术实现创意和内容的自动生成。近年来，AIGC技术得到了快速发展。从20世纪50年代的初代计算机开始，图形计算技术便逐渐应用于设计领域。然而，受制于计算机性能和算法，图形计算技术在创意和内容生成方面的发展一直有所不足。直到21世纪，AIGC技术的快速发展才使图形计算技术实现了质的飞跃。本章将主要介绍AIGC技术的发展历程及其在设计领域的应用。

1.1 AIGC技术在设计领域的发展历程

AIGC技术在设计领域的应用日益广泛。在Logo设计中，AIGC技术可以根据品牌的特点和要求自动生成多样化的Logo设计方案，为设计师提供更多的选择和灵感。在广告设计中，AIGC技术能够自动生成吸引人的视觉元素和创意内容，提升广告的吸引力和效果。此外，AIGC技术还可以应用于产品包装设计、插图设计、网页设计等领域，为设计师提供更高效、创意性和多样化的设计解决方案。

然而，AIGC技术在应用过程中也面临一些挑战，包括如何平衡自动生成的设计与人工设计之间的关系，如何保持设计的创新性和独特性，以及如何处理潜在的版权和道德问题。未来，随着技术的不断进步和创新，AIGC技术有望在设计领域发挥更大的作用，为设计师提供更多可能性和创作灵感。下面先来了解AIGC技术在设计领域应用的发展历程。

○ 初期阶段（1950年代初—1990年代初）

AIGC技术在发展的初期阶段，在设计中的应用非常有限。早期的计算机无法处理复杂的图形和图像，主要依靠字符或线条来创建简单的图像。具体而言，字符图形技术通过将一系列字符和符号排列在屏幕上来模拟各种形状和图案。例如，由一系列"*"符号排列成一个简单的矩形。而线条图形技术则通过排列一系列直线、曲线等基本图形来组成各种图案和图形。这种方法主要基于规则，即通过程序员编写规则来解决设计问题。

AIGC技术早期应用主要集中在科学计算和工程领域，使用计算机进行数据可视化和绘图，以支持科学研究和工程设计。例如，科学家和工程师使用计算机绘制数学曲线、物理模型等，以更好地理解和分析复杂的数据和现象。在这个阶段，AIGC技术无法处理大规模的图像和复杂的设计任务，无法捕捉和表达设计领域的多样性和复杂性。

通过这些早期的尝试和探索，人们开始认识到计算机在创意和内容生成方面的潜力，并为后续技术的发展积累了经验和知识。随着计算机性能的不断提升和算法的创新，AIGC技术逐渐迈向了下一个发展阶段。

1963年，第一个计算机绘图系统Sketchpad（直译为"几何画板"）问世，如图1-1所示。Sketchpad由计算机图形学之父和虚拟现实之父伊凡·苏泽兰（Ivan Sutherland）开发，它是第一个交互式计算机绘图系统。这个系统使用了矢量图形技术，可以通过光笔或光线输入和控制图像。Sketchpad的推出为计算机图形学领域的发展奠定了基础，并且成为现代计算机辅助设计（CAD）软件的先驱。

图1-1

○ **中期阶段（1990年代中期—2010年代初）**

在AIGC技术发展的中期阶段，机器学习和深度学习等技术开始蓬勃发展，AIGC技术应用逐渐广泛，并成为设计师强有力的助手。神经网络技术和深度学习技术的发展为AIGC技术的应用带来了新的可能性。通过训练神经网络模型，AIGC技术可以自动生成各种设计元素，如字体、颜色方案、图案等，为设计师提供了丰富的创作资源和灵感，逐渐成为设计领域的主流工具，并为设计九宫格图提供了更多的创作支持。设计师自此可以利用AIGC技术加快设计速度，提高设计质量，并探索更多创新的设计方向。

1988年，图像处理软件Photoshop诞生，如图1-2所示。它主要利用机器学习技术来进行图像处理、修复、分割和分析等任务，成为设计师较常用的工具之一。

图1-2

○ **现代阶段（2010年代中期到末期）**

在现代阶段，AIGC技术得到了迅速发展，并广泛应用于各个领域，特别是自然语言处理和生成模型等技术的应用引起了人们的极大关注。这些技术的应用使得AIGC能够自动生成文本、图片、音频和视频等内容，为设计师快速创建和调整设计方案提供了强大的支持。自动文本摘要、机器翻译、情感分析和自然语言生成等任务可以通过自然语言处理技术得到有效解决，使得设计师能够更轻松地处理大量的文本信息，快速提取关键信息，为设计过程提供有力支持。生成模型的应用使得设计师能够快速获得多样化的设计元素，拓展创作空间，并为设计作品增添视觉和听觉上的吸引力。

虽然设计师可以利用AIGC技术生成大量的创意和内容，提升设计的效率和质量，但是要注意使用AIGC技术时保持人类创造力的发挥，确保设计作品的独特性和个性化。

2016年3月，AlphaGo以4∶1的成绩战胜了当时的世界围棋冠军李世石，引起了全球的轰动，如图1-3所示。AlphaGo由DeepMind公司的研究团队开发，其成功标志着人工智能算法在复杂智力游戏中的突破，也为将来更广泛的人工智能应用开辟了新的道路。

图1-3

○ **当前阶段**

当前，AIGC技术已经成为设计领域的主流趋势，广泛应用于品牌设计、标志设计、UI设计、平面设计等领域。现在的自然语言处理和生成模型等技术不仅能够生成高质量的设计作品，还能够模仿人类设计师的风格和趋势，生成能与人类设计作品相媲美的作品。

以自然语言生成模型为例，设计师可以通过文字描述直接生成各种形式的设计作品，如图片、动画、音乐等，无须手动绘制。此外，自然语言处理技术还广泛应用于智能交互设计中，人工智能通过理解自然语言的语义，实现智能问答、智能推荐等功能，使得用户与设计之间的交互更加智能化和自然化。自主学习的AIGC系统不仅能够根据人类的输入学习新的知识和技能，还能够主动寻找新的知识和技能，进一步提升自身的智能水平。设计师可以将这些系统作为助手，共同创作并推动设计领域的变革与进步。

虽然AIGC技术在设计领域的应用带来了巨大的便利，但是要注意平衡人类创造力和机器生成设计作品之间的关系。设计师在利用AIGC技术设计作品的过程中仍然扮演着重要的角色，他们的创造力、审美和专业知识依旧是设计作品成功的关键因素，因此设计师应当保持对人类价值的追求，将AIGC作为辅助工具来增强设计的创造力和表达能力。

随着AIGC技术的不断演进和创新，我们可以预见其在设计领域的应用将进一步扩展，成为设计师的重要合作伙伴，帮助设计师快速实现创意、提升设计质量，并为设计带来更加智能化和个性化的解决方案。

2020年，OpenAI发布了大型预训练模型GPT-3（Generative Pre-trained Transformer 3），它是强大的自然语言处理模型，大约拥有1750亿个参数，能够生成逼真的自然语言文本，并广泛应用于机器翻译、对话生成、文章创作等领域，如图1-4所示。

图1-4

1.2 AIGC技术在设计领域的优势

由AIGC技术在设计领域的发展历程可知,AIGC技术可以快速生成大量的设计方案,并让人在短时间内找到更佳的设计方案,减少设计工作量,总体可归纳为图1-5所示的6点。下面分别进行简单分析。

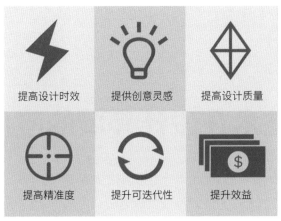

图1-5

○ **提高设计时效**

与传统的手工设计相比,AIGC技术可以快速生成大量设计选项,自动完成一些重复性的任务,还可以自动执行一些烦琐的设计任务,例如设计稿的格式转换和文件的批量处理,从而节省设计师的时间和精力,使得设计师可以更加专注于创意方面的工作。

○ **提供创意灵感**

人类设计师有时会面临创意瓶颈或缺乏创意的情况,而AIGC技术可以从海量数据中提取有价值的信息,帮助设计师更好地了解消费者需求和市场趋势。此外,AIGC技术还可以模拟出各种创意方案,提供新颖的设计思路,为设计师提供灵感。

○ **提高设计质量**

AIGC技术可以帮助设计师自动处理颜色和字体选择、布局和对齐等基础问题,还可以提供对比效果和可视化分析,帮助设计师评估不同设计方案的质量和效果,从而确保最终的设计方案符合品牌标准和用户需求。

○ **提高精准度**

AIGC技术可以根据大量的数据和设计元素更准确地预测用户的需求,并减少人为因素对设计结果的影响,从而提供更为精准的设计方案,满足用户的需求。

○ 提升可迭代性

AIGC技术可以根据用户的反馈和需求实时调整设计方案，能够很好地应对不同版本的设计需求，并且能够根据不同的反馈快速进行调整和优化。这种迭代过程可以帮助设计师更好地探索不同的设计方案，从而更好地满足客户的需求和期望。

○ 提升效益

相比传统的人工设计方式，AIGC技术能够显著减少设计过程中的时间和人力成本，还可以帮助设计师实现更快速的定位和更准确的资源利用，以进一步提高效益。

1.3 AIGC 技术在设计领域的应用

平面设计在品牌设计中尤为重要，因为品牌设计需要通过标志、标识、色彩等元素来传达品牌的核心理念和特点，从而营造出品牌的形象和氛围。

在平面设计中，AIGC技术可以帮助设计师快速生成视觉元素。生成的视觉元素经过设计师的优化，提升了品牌的竞争力，同时也推动了广告、宣传和产品设计的发展，如图1-6所示。这些视觉元素被广泛应用于各种营销活动和产品中，成为公司品牌形象的重要组成部分。目前，已有许多全球知名品牌将AIGC技术投入到日常的工作产出中，取得了不俗的效果。

图1-6

第 2 章

ChatGPT 和 Midjourney 的基础知识与应用

在如今的数字化时代，AIGC技术正在平面设计领域掀起一股新浪潮。虽然目前AIGC的应用在一些烦琐、复杂且需要高水平、精细化的领域尚不成熟，但是随着AIGC技术的不断演进，相信不久的将来也会实现这些高水平设计的应用。本章以ChatGPT和Midjourney为例展开讲解，带领大家了解并充分利用其优势进行应用。

2.1 ChatGPT 基础知识

ChatGPT作为大规模预训练模型，不仅能够快速查阅资料和推理信息，还能为设计师提供灵感和创意启示。

2.1.1 ChatGPT的工作原理

ChatGPT是一种基于人工智能的语言模型，用于进行自然语言处理和生成文本。它的工作原理可以简单地分为两个阶段：训练和推理。

在训练阶段，ChatGPT使用大量的文本数据进行学习。这些数据包括从互联网上收集的各种文章、图书、新闻等。模型通过分析这些文本数据中的语言模式、结构和语义，学会理解和生成人类语言。

在推理阶段，当人们向ChatGPT提问或提供内容时，模型会根据它在训练阶段学到的知识和经验来生成回复。它会分析输入的上下文、语义和语法，并尝试预测可能出现的下一个词或短语，并根据上下文的不同调整生成回复。

ChatGPT的工作原理基于深度学习技术，它主要使用了一个被称为"Transformer"的神经网络架构。这个架构允许模型在处理长文本时能够保持一定的上下文理解能力，并且能够学习到不同层次的语义表示。通过训练和调整模型中的参数，ChatGPT可以逐渐提高生成文本的质量和准确性，如图2-1所示。

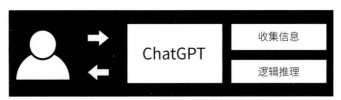

图2-1

例如，我们以平面设计师的身份向ChatGPT提问："我正在设计一份宣传海报，想要一个引人注目且与品牌形象一致的设计风格。你有什么建议吗？"对此，ChatGPT首先会了解到用户是一名平面设计师，并且需要关于宣传海报设计的建议，然后会理解用户提到的设计风格是"引人注目且与品牌形象一致"。接下来，ChatGPT会利用它在训练中学到的关于平面设计的知识，如色彩理论、排版原则和品牌传达的技巧生成一条较为专业性的回复："为了设计一个引人注目且与品牌形象一致的宣传海报，你可以考虑使用鲜明的色彩和对比度来吸引注意力。同时，选择与品牌标识相符合的字体和排版风格，以确保一致性。此外，合理运用品牌元素、标语和图像，能够有效传达品牌的核心信息。"

2.1.2 学习和使用ChatGPT

在与ChatGPT进行交流时，可能会发现它的回答有时与我们的预期不符。这是因为人类用语和机器用语存在一些差异。人类用语通常是灵活、复杂的，交流时人类会利用自己的背景知识、常识推理和情境理解。相比之下，ChatGPT主要是通过大规模的文本数据进行训练，缺乏人类的实际经验和直观理解能力，它的回答更倾向于依赖先前的模式匹配和统计概率。虽然ChatGPT在处理自然语言方面能力非常强大，但它并没有真正的理解能力，无法像人类一样推断和理解上下文中的隐含信息。因此，为了更好、更快速地与ChatGPT交流，我们有必要了解结构化的沟通方式。下面分别以我们平常使用的语言和适合与ChatGPT沟通的机器语言为例，展示如何准确地与ChatGPT沟通并获得更好的回复。

1.确定问题范围

明确问题涉及的具体领域或主题，这样ChatGPT能更好地理解我们的意图。例如，在提问之前可以先说明关于某个特定领域或主题的问题。

- **示例**

 我（自然语言）：我想了解一些关于颜色的理论知识。
 我（机器语言）：我想了解在平面设计领域中关于色彩理论的基础知识和应用。

2.清晰陈述问题

确保问题表述清晰明了，避免使用模棱两可或含糊不清的语言，这样ChatGPT才能更准确地理解意图并给出恰当的回答。

- **示例**

 我（自然语言）：设计中的视觉层次感指的是什么？
 我（机器语言）：什么是视觉层次结构，如何在平面设计中应用它？

3.提供上下文信息

如果问题涉及特定的上下文或背景信息，可以提供相关细节。这有助于ChatGPT更好地理解问题，并给出与上下文相关的回答。

○ 示例

我（自然语言）：一个食品品牌如何设计一个吸引人的标志？

我（机器语言）：有一家名为"Healthy Bites"的健康食品品牌，他们专注于有机、无添加剂的食品，主要面向健康意识高的都市消费者，希望设计一个吸引人的标志来代表他们的品牌。他们的愿景是提供健康、美味和可持续的食品选择。在这种情况下，基于该品牌的特点和目标受众，我想知道在设计标志时应该考虑哪些元素，如何使用色彩和图形来传达健康和可持续性的概念？

4.限定回答类型

如果希望得到特定类型的回答，可以明确指定ChatGPT给出的是事实性回答、解释性回答，还是意见性回答。

○ 示例

我（机器语言）：请给我提供一些关于排版规则和技巧的建议（事实性回答）。

我（机器语言）：在平面设计中，为什么使用对比度（解释性回答）？

我（机器语言）：你认为现代平面设计是否应该追求简约风格（意见性回答）？

5.追问或重述问题

如果ChatGPT的回答不符合预期或不够准确，可以尝试以不同表述重新提出问题或追问细节，或者单击回答内容下方的按钮，按照当前问题重新生成另一种答案，如图2-2所示。

图2-2

○ 示例

我（机器语言）：你给出的标志设计建议我不满意，请从设计风格角度出发重新提供3个不同的方案。

尽管如此，ChatGPT毕竟是一个模型，它的回答是基于先前训练的数据和模式匹配的，有时调整后的回答还是不能完全准确或符合期望，只能尽量灵活调整问题表述，使其尽可能地回复准确的答案。

2.2 Midjourney 基础知识

Midjourney是一个操作简便且功能强大的人工智能图像平台,设计师可以通过该平台快速产出设计作品,并以此作为思路和创作的参考。

2.2.1 Midjourney的工作原理

Midjourney主要利用卷积神经网络(Convolutional Neural Network,CNN)和生成对抗网络(Generative Adversarial Network,GAN)的结合体,通过处理用户的输入指令,生成逼真、多样化的绘画作品。

首先,用户通过简单的指令描述他们想要的绘画作品,包括主题、风格、颜色等,这些指令将提供给Midjourney系统,使其适合机器理解和处理,处理过程包括将指令转化为机器可处理的数据格式。然后,生成器根据输入的指令进行数学计算和转换,以产生符合要求的图像。判别器则负责辨别生成器生成的图像是真实的还是由机器生成的,并给出相应的概率评估。接着,生成器和判别器之间进行对抗训练,不断优化和改进生成的绘画作品图像。最终,Midjourney将生成的绘画作品图像呈现给用户,用户可以欣赏、评估并提供反馈,以进一步改进和优化生成的图像质量。其工作原理示意图如图2-3所示。具体的操作流程将在后面的内容中进行展示。

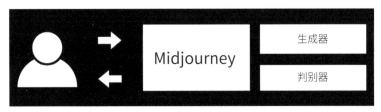

图2-3

2.2.2 学习和使用Midjourney

设计师可以通过Midjourney调整图像风格、色彩和细节,以实现创作意图。了解其工作原理和技术原理,设计师可以深入探索和利用其潜力,创造出独特的作品。

○ **开启Midjourney**

打开Midjourney的官网,并将其下载至手机端或计算机端(网页端也可以直接使用,建议下载软件使用)。其注册流程非常简单,官网有详细的使用教程,这里就不一一赘述了。

进入Midjourney的操作平台后,可以看到界面设计非常简洁,如图2-4所示。图中"1"区域是服务器列表;"2"区域是频道列表;"3"区域是生成图像展示区;"4"区域是服务器的成员信息;"5"区域是用户输入命令提示的区域。

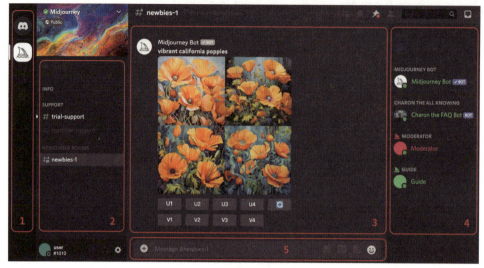

图2-4

○ 调整参数

Midjourney提供了多种多样的创作方向,可以选择三维、摄影、平面、插画等不同的维度和风格。在进入创作模式之前,可以输入"/"并选择想要的命令,使用"/imagine"(想象)命令可以通过提示词生成图像,使用"/blend"(混合)命令可以轻松将两个图像混合在一起,使用"/describe"(描述)命令可以根据用户上传的图像编写4个示例提示,使用"/settings"(设置)命令可以查看和调整基础设置,使用"/subscribe"(订阅)命令可以生成用户账户页面的个人链接,如图2-5所示。

图2-5

添加文本或图片提示词（颜色、风格、细节描述、具体的参数等）可快速得到想要的内容。然而，在实际操作中，有时生成的内容会与自己的想法背道而驰。为了让机器更好地理解并准确给出符合预期的图像，笔者从3个方面总结了结构化的表述方式（第4章中有更为详细的参数释义），如图2-6所示。

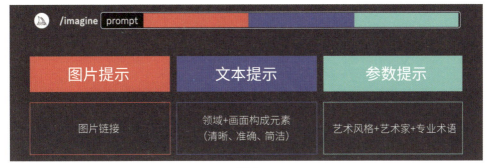

图2-6

2.3 ChatGPT 和 Midjourney 的应用

结合使用ChatGPT和Midjourney可以更加高效地应用AIGC技术，并快速产出优质的设计作品。

2.3.1 ChatGPT在Logo设计中的应用

ChatGPT像一个虚拟助理，通过屏幕上的对话框进行交互，能使设计师更高效地完成品牌信息梳理、设计定位、市场分析等前期工作，如图2-7所示。

图2-7

○ **创意灵感和设计建议**

ChatGPT可以根据用户提供的品牌背景信息和设计需求，推导出可能适用的设计风格、元素和创意灵感，按照要求生成各种风格和元素的Logo示例，为设计师提供创意灵感和设计建议。此外，ChatGPT还能基于Logo设计原则和品牌信息提供设计建议，评估Logo的设计元素、色彩、排版等方面的问题，并提供改进和优化的建议。如果想指定设计风格、设计思维，ChatGPT也可以提供定制化的创意灵感和建议。

○ **品牌定位和传达**

品牌的定位可以说是品牌的核心，如果定位不准确或不清晰，后续的Logo设计就会缺乏支撑。在进行Logo设计之前，需要多维度考虑，并进行大量的行业和品牌分析。通过分析品牌的核心价值观、目标受众和市场竞争环境等，ChatGPT能够为设计师提供有针对性的品牌定位建议，推荐适合品牌的设计风格、色彩搭配和图形元素，帮助品牌方在视觉上与竞争对手区分开。

○ **设计元素评估**

理论分析能力对许多设计师来说可能是一个弱点，因为大部分设计师更专注于视觉表现层面。那么可以将Logo信息发送给ChatGPT，让它分析不同形状所传递的情感和意义，评估不同颜色的情感效果，选择易读且与品牌形象匹配的字体。

○ **市场竞争分析**

ChatGPT通过学习大量的Logo数据和市场信息，能够帮助设计师深入了解市场上的竞争情况，并通过分析竞争对手的Logo，提供设计上的灵感和指导。通过与竞争对手的对比分析，设计师可以了解市场趋势和差距，进而设计出更具竞争力的Logo。

2.3.2 Midjourney在Logo设计中的应用

Midjourney可以帮助设计师从Logo设计的元素图形开始，通过草图、设计优化和颜色的运用等功能，实现整个设计过程的完善。

○ **前期参考图快速生成**

设计师在设计Logo前通常会寻找大量的图像参考资料，搜寻这些图像较为耗时，且有许多图像具有版权风险，Midjourney可以帮助设计师快速生成想要的图形元素，还可以提供多种不同风格、视角的同一种元素。例如，一位设计师需要一些不同动态、不同风格的鸟类图片作为参考，他可以使用Midjourney生成真实的摄影、手绘、几何、抽象等多种艺术风格的图像以供设计参考，如图2-8所示。

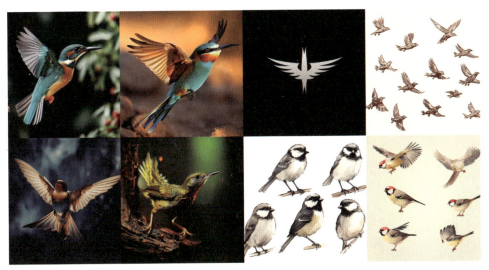

图2-8

- **丰富的选择与定制能力**

Midjourney可以提供大量的图形、形状和元素库来挑选和调整Logo的组成部分。例如,一位设计师正在为一家户外探险公司设计Logo,他可以在Midjourney中生成许多与大自然相关的元素,如山峰、树木等,然后调整它们的形状、大小和颜色,并根据品牌的个性和需求打造一个符合要求的Logo,如图2-9所示。

图2-9

○ 设计灵感参考

　　Midjourney可以将用户提供的元素随机组合或进行指定的组合（如上下组合、左右组合、抽象融合等），以此来提供新的设计灵感。例如，一位设计师需要将一个猫头鹰元素和几何元素进行组合，他可以将两者的具体信息提示词输入Midjourney中，Midjourney可以生成多种不同的组合方式，如图2-10所示。

图2-10

○ 色彩和效果

　　Midjourney可以提供丰富出彩的色彩和效果，能让Logo在视觉上充满冲击力。例如，一位设计师设计了一个非常不错的Logo，但对配色毫无头绪，他可以在Midjourney中输入相关提示词进行生成，包括想要的色系、样式等，如图2-11所示。

图2-11

第 3 章

ChatGPT 在 Logo 设计思维与分析中的应用

在当下竞争激烈的市场中,一个成功的Logo设计不只是图形创作那么简单,还需要设计师深入分析品牌、市场、行业和竞争对手等多个要素,以确保设计的Logo能够精准传达品牌的核心价值和个性。这就要求设计师在设计Logo前进行系统性的思考和分析,为后续的视觉创作奠定坚实的基础。本章将从品牌分析与定位、Logo创意发散与执行,以及Logo提案策略与沟通3个方面出发,介绍ChatGPT在进行Logo设计思维与分析过程中的应用。

3.1 品牌分析与定位

品牌分析与定位对于建立品牌形象至关重要。通过品牌信息收集,设计师能够深入了解品牌的核心价值观、历史渊源和目标受众,并通过市场研究洞悉市场趋势、竞争对手和消费者行为。在此基础上,设计师能够明确品牌的定位,传达品牌的核心价值、个性特点和差异化优势,为品牌创造独特的视觉和情感体验。

3.1.1 品牌信息收集

在接到Logo设计项目时,设计师会与甲方进行长时间的沟通与交流,旨在准确理解甲方的需求,以便为其设计出更符合要求、效果更好的Logo方案。那么,作为设计师,具体需要与甲方聊哪些内容呢?从何处展开对话呢?了解到的信息对Logo设计有什么作用呢?为了更好地与甲方交流并提高工作效率,笔者根据自己的经验整理了一个品牌信息收集表格,便于设计师更为直接且清晰地收集品牌的各种信息,更好地了解甲方,从而为其设计出更符合要求的作品,同时也能让设计师与甲方的沟通更专业。当然,这只是一个基础模板,在实际项目中可视情况添加或删减,如表3-1所示。

表3-1

信息类别	信息内容	信息用途	视觉作用
公司/品牌 背景信息	公司名称/ 品牌名称	了解品牌的命名、定位和标识	影响Logo的整体形象和标识性
	公司历史与发展	了解品牌的起源、发展历程和里程碑事件,理解品牌的价值观和文化	可用于创造历史感或突出品牌文化的元素
	公司使命与愿景	了解品牌的目标、愿景和核心价值,为Logo传达品牌精神提供参考	影响Logo的情感表达和符号性
目标受众/ 市场定位	目标受众群体	了解品牌的目标受众,包括年龄、性别、地理位置、兴趣等方面的信息	影响Logo的风格、色彩和符号选择
	市场定位/ 竞争对手	了解品牌在市场中的位置和与竞争对手的差异,为Logo设计提供差异化元素	帮助Logo在市场中突出并具有独特性
品牌 识别要素	品牌价值观 和个性特点	了解品牌所追求的价值观和个性特点,体现在Logo视觉表现中	塑造Logo的整体风格和情感表达
	品牌声誉与形象	了解品牌在公众心目中的形象和声誉,设计Logo时体现品牌视觉形象	可用于构建品牌形象,提升品牌认知度
产品 服务特点	产品或服务描述	了解品牌的产品或服务特点,为Logo设计提供相关联元素	可用于创造与品牌产品或服务相关的视觉元素

续表

信息类别	信息内容	信息用途	视觉作用
产品服务特点	竞争优势	了解品牌相对于竞争对手的优势，Logo设计突出品牌优势	通过视觉元素突出品牌的竞争优势
设计风格和偏好	喜好偏好	了解甲方对于颜色、形状、字体等方面的偏好	有助于设计出符合其审美观的Logo
设计风格和偏好	设计风格要求	了解甲方对于Logo设计风格的要求，包括简约、传统、现代等方面的偏好	有助于设计出更符合审美观的Logo
媒介应用场景	Logo应用场景	了解Logo将被应用的场景和媒介，如网站、印刷品、广告等	有助于设计出更具延展性的Logo

3.1.2 市场研究

当收集到所需的信息后，接下来要进行的是市场研究。这一步的作用是帮助设计师更深入地了解甲方所面临的环境和挑战，从而设计出更具说服力的Logo，解决客户的实际问题。市场研究是一个广泛的领域，无法用几句话概括。因此，我们需要根据实际情况确定不同的研究方向。下面以笔者在市场研究中常用的研究方向为例进行展示，它可以作为市场研究的模板，帮助大家与ChatGPT进行交流，从而快速了解到所需信息。

1.分析行业背景

分析行业背景的目的在于全面了解行业和洞察市场，以便设计出与行业相契合、具有竞争优势和品牌表达能力的Logo。设计师可以通过ChatGPT来收集并分析行业的发展趋势和竞争格局，由此在Logo中融入创新和前瞻性的元素，如表3-2所示。

表3-2

分析项目	分析目的
行业发展趋势分析	分析目标行业的发展方向、趋势和变化，了解行业的未来发展潜力，把握行业的动向，为Logo设计提供前瞻性和时尚感
竞争、格局分析	研究目标行业的竞争对手数量、规模、品牌定位和市场份额，了解行业内的竞争环境，找到突破口和差异化的设计方向，使Logo在市场中脱颖而出
关键参与者分析	分析行业内关键参与者，包括行业领导者、知名品牌和具有影响力的机构，了解行业的权威性和影响力，为Logo设计注入专业性和可信度
行业热点、话题分析	研究目标行业的热门话题、关注点和社会议题，把握行业的焦点和趋势，使Logo设计更具话题性和关注度

- **示例**

假设设计师正在为一家时尚潮牌设计Logo，在分析行业背景时，设计师发现当前时尚行业注重环保和可持续发展。因此，设计师可以选择设计具有生态意象或绿色元素的Logo，以展示品牌的环保理念和时尚趋势。这时ChatGPT可以帮助设计师快速收集相关互联网数据，并根据设计师的要求进行智能回复。

2.分析市场情况

分析市场情况的目的在于深入了解目标市场的需求、趋势和竞争状况，以便为Logo设计提供有针对性和市场适应性的解决方案。设计师可以通过ChatGPT来细分目标市场和了解消费者行为，在Logo中传达特定的品牌价值和情感诉求，设计出与市场环境相匹配，并且与竞争对手有差异的Logo形象，如表3-3所示。

表3-3

分析项目	分析目的
目标市场细分、定位分析	分析目标市场的细分群体、特征和需求，有助于确定Logo的定位和目标受众，以确保设计与目标市场紧密契合
消费者行为、偏好分析	研究目标市场的消费者行为、购买决策过程和偏好，有助于了解消费者对品牌形象和Logo设计的态度，为Logo的情感表达和视觉吸引力提供指导
市场需求分析	研究目标市场的需求和趋势，了解消费者的购买动机、需求变化和对产品或服务的期望，有助于了解市场的痛点和机会，为Logo设计提供针对性的创意和解决方案
市场环境、法规分析	了解设计相关的商标和版权法规，以及不同行业对Logo设计的规定与限制，让Logo设计能够得到法律保护

- **示例**

假设设计师正在为一家旅游公司设计Logo，在分析市场情况时，设计师发现目标市场中的年轻一代消费者对探索本地文化和体验式旅游的需求正在增长。因此，设计师可以选择运用富有活力的色彩和独特的图形元素，将品牌与本地文化交融，吸引年轻消费者的注意力。

3.分析竞争对手

分析竞争对手的目的在于全面了解市场竞争环境，找到差异化的切入点，避免重复或模仿，与目标受众建立联系，并制定相应的品牌策略，从而在市场竞争中取得成功。当进行竞争对手分析时，ChatGPT可以帮助设计团队收集和分析与竞争对手相关的信息，如表3-4所示。

表3-4

分析项目	分析目的
品牌定位、视觉元素	了解市场上其他品牌的形象和风格，以在设计中增强自身品牌的独特性

续表

分析项目	分析目的
目标受众、传达方式	了解竞争对手的目标受众特征和传达方式，更准确地把握目标市场的需求和喜好，并更好地与受众群体建立联系和共鸣
市场份额、发展趋势	了解市场的竞争态势和趋势，以便评估自身品牌在市场中的定位和竞争力，并制定相应的品牌策略
成功、失败案例	了解行业实践的可取和不可取之处，从而避免重现他人的错误，提高设计的品质和效果

○ **示例**

假设一个设计团队要为一家时尚鞋履品牌设计Logo，他们进行竞争对手分析时，关注了一个竞争品牌。设计团队可以通过ChatGPT收集和分析该品牌的相关信息，对该品牌进行全面了解。他们可以选择设计与该品牌在设计风格、色彩运用或图形元素上有所区别的Logo，从而在市场中展现出自己的独特性和独特价值。

4.研究目标受众

进行目标受众研究在市场研究中至关重要。了解目标受众的特征、偏好和行为，可以帮助设计团队更好地理解他们的需求和期望，创建一个与目标受众紧密连接的Logo设计，从而建立品牌与受众的情感共鸣。ChatGPT可以根据提供的实际情况或通过推导来提供对应的目标受众情况，从而在Logo设计过程中做出更有针对性的决策。这种针对性的设计有助于确保Logo能够与目标受众产生共鸣，提升品牌形象和认知度，如表3-5所示。

表3-5

研究项目	研究目的
受众特征、受众偏好	研究目标受众的年龄、性别、地理位置、兴趣爱好、职业、教育水平等特征，以更好地把握他们的审美观和品牌偏好，从而创造与目标受众产生共鸣的Logo形象
消费行为、消费习惯	了解目标受众在购买产品或服务时的决策因素、购买渠道和购买习惯，以在设计中考虑目标受众的购买需求和购买体验
痛点、情感需求	通过定性和定量研究方法了解目标受众的需求、期望和痛点，以便了解他们对品牌的情感连接和价值期望，由此决定Logo设计中的视觉表象，并满足目标受众的期望
竞争品牌、认知和评价	了解目标受众对竞争品牌的知名度、品牌形象、价值观、品牌质量、信誉、购买意愿等信息，以更好地了解目标受众对竞争品牌的看法和期望，从而为Logo设计提供更有针对性的创意和策略

○ **示例**

假设一个设计团队要为一家健康饮品品牌设计Logo，通过ChatGPT进行目标受众研究，他们发现目标受众主要是年轻且健康意识较高的女性。这些女性喜欢明亮的颜色、简洁的形状和自然的图案，追求健康的生活方式，更倾向于购买有机和天然成分的饮品。设计师可据此设计具有明亮颜色、简洁形状和自然图案的Logo。

5.研究文化和地域因素

在Logo设计前期的市场研究中，了解目标市场的文化背景和地域特点有助于设计团队更好地适应目标受众的偏好和情感需求，从而设计出更具吸引力和认可度的Logo，如表3-6所示。

表3-6

研究项目	研究目的
文化符号象征	分析目标市场的文化符号、象征和意义，在设计中运用适合的符号和象征，以与目标受众建立情感共鸣
语言口味	了解目标市场的主要语言和口味偏好，以便选择适当的文字风格和语言表达方式，确保Logo的可读性和吸引力
地域特点、习俗	分析目标市场的地域特点、习俗和传统，包括建筑风格、节日习俗、社会习惯等，以增强品牌与目标市场的连接和认可度
禁忌、敏感话题	不同地域和文化对于许多事项有不同的态度和观点，应考虑目标受众的禁忌和敏感话题，避免引起误解或冲突

○ 示例

假设设计师正在为一家具有中国传统文化气息的品牌设计Logo，针对目标受众，需要将品牌的核心价值观与中国传统文化元素融合，如传统书法、竖版排列等，突出品牌的高雅品位和文化内涵。在字体设计方面，采用具有中国传统韵味的字体，如仿宋、楷体等，凸显中国传统文化的价值和视觉吸引力，突出品牌的文化特色和独特性。

3.1.3 品牌定位

品牌定位的重要性在于帮助品牌在竞争激烈的市场中与竞争对手区别开来，塑造品牌认知和联想，吸引目标受众并建立情感共鸣，提升品牌价值和市场份额，以及建立长期的品牌忠诚度。一个清晰、准确的品牌定位是品牌成功的基石，其核心是确定品牌在目标市场中的独特地位和差异化策略。品牌定位是一个动态的过程，需要不断地评估和调整，以适应市场变化和消费者需求的变化，如表3-7所示。

表3-7

品牌定位分析	目的
品牌核心、价值主张	了解市场上其他品牌的形象和风格，以在设计中增强自身品牌的独特性
目标受众	了解目标受众的特征、偏好和需求有助于选择适合目标受众的符号、颜色和形式，以建立情感共鸣
竞争对手分析	研究竞争对手的品牌形象和视觉风格，以确保品牌Logo在市场中与竞争对手区别开来
品牌个性与定位	明确品牌的个性特点和定位策略，由此确定Logo的整体风格、表达方式和视觉语言，以凸显品牌的独特性

续表

品牌定位分析	目的
品牌声音、情感表达	考虑品牌所要传达的情感和声音，以确保Logo设计与品牌形象一致，激发目标受众的情感共鸣
简洁、可识别性	确保Logo设计简洁、清晰且易于辨识，以更好地传达品牌信息并在记忆中留下深刻印象
可用性、适应性	考虑Logo在不同媒体和应用场景下的可用性和适应性，保证在不同尺寸、背景和媒介上都能清晰可见

通过以上分析与研究，Logo设计可以更好地与品牌定位相契合，传达品牌的特点和价值，与目标受众建立情感共鸣，并在竞争激烈的市场中突出品牌的差异化优势。

3.2 Logo 创意发散与执行

创意发散是通过头脑风暴、草图绘制等方式探索多种设计方向的过程。在此过程中，设计师保持开放的思维，尝试不同的视觉表达形式和风格，最后将创意转化为具体的设计方案，确保Logo设计在不同媒介和尺寸上能有效传达品牌核心价值。

3.2.1 使用ChatGPT生成思维导图

设计师在Logo创意发散与执行的过程中，可以先使用ChatGPT生成思维导图，以整理和组织创意，并通过与ChatGPT交互来获取相关的概念和主题，为创意发散提供基础。

○ **收集品牌定位信息**

将品牌定位的相关信息，包括品牌的核心价值、品牌个性、目标受众等要素发送给ChatGPT，然后通过简洁明了的问题或指示来引导ChatGPT生成品牌定位相关内容。

○ **提取关键要素**

ChatGPT会根据设计师提供的信息和问题生成一系列相关的文字内容，从生成的文字中提取出关键的品牌定位要素，如核心概念、主题、属性、特点等。

○ **组织思维导图结构**

根据提取到的关键要素组织思维导图的结构。将核心概念放在中心节点处，围绕中心节点划分出主题节点和子主题节点，并确保节点之间的关系和连接清晰可见，如图3-1所示。

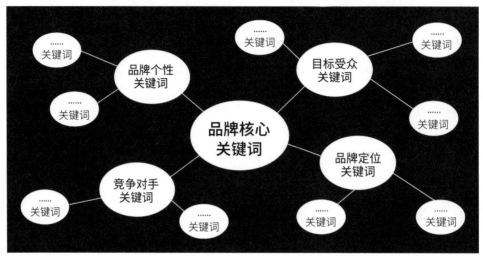

图3-1

○ **进一步探索和补充**

根据ChatGPT生成的内容进一步探索品牌定位的相关概念和思路。将相关的概念添加到思维导图中，扩展和丰富品牌定位的内容。例如，将与之关联的照片或颜色贴到图3-1中的关键词旁，以便思考与延伸，让设计师与甲方沟通时更为全面地了解设计需求，梳理设计思路及流程。

○ **优化和调整**

ChatGPT虽然是基于大量的训练数据生成文本的，但生成时可能存在一定的主观性和创造性。因此，在使用ChatGPT生成内容并制作思维导图时，需要进行人工审查和加工，以确保最终结果的准确性和适应性，还需要进行调整和修改，以满足设计需求。

3.2.2 创意发散与灵感拓展

设计师常常因受制于眼前的事项而灵感枯竭，这时便需要对不同视角进行拓展，让设计思路活跃起来。使用ChatGPT可以进行创意发散和灵感拓展，具体方法如下。

○ **询问开放性的问题**

向ChatGPT询问开放性的问题，让它自由地发散思维和提供创意，如"基于品牌定位，有什么与之相关的创意方向？""有没有与品牌定位相契合的非传统的创意建议？"等。

- **从不同角度探索创意方向**

 与ChatGPT进行多轮交互，通过提出不同的问题或更换关键词，从不同角度探索创意方向，有助于获取多样化的灵感和创意选项。例如，从行业趋势、文化元素、故事叙述和反向思考等角度获得多样化的灵感和创意选项，为Logo设计提供更多的可能性，同时确保设计与品牌的目标和受众紧密契合。

- **提取和记录创意**

 从ChatGPT生成的各种创意和想法中提取并记录有潜力的创意，注意确保这些创意与品牌定位相符，能够传达品牌的独特性和核心价值。

- **深入思考和评估**

 对ChatGPT生成的创意方案进行深入思考和评估，筛选出与品牌定位契合、具有创新性和实施可行性的创意，并让ChatGPT详细描述该方案的视觉形象，同时生成多种视觉形象方案的文字描述和关键词。

 在此阶段，Logo设计的前期准备工作完成，接下来便需要使用Midjourney进行Logo的视觉实现。

3.3 Logo 设计提案策略与沟通

作为一名设计师，在Logo提案过程中，关键在于制定有效的策略，并采用专业的沟通方法。策略包括考虑品牌定位、目标受众和竞争环境，以确保Logo设计与品牌形象相符。

3.3.1 Logo设计提案策略

在日常设计项目中，有些设计师可能会遇到这样的情况：设计了一款非常出色的Logo，但因提案展示不到位而被否定了；设计了一款相对没有那么好的Logo，却因成功的提案策略而通过了。这说明虽然我们拥有商业眼光和设计专业水平，但是如果在提案阶段没有让客户或甲方完全理解设计作品的深层含义和创意，那么即使是优秀的Logo设计也可能会被否定。由此可见，学习和运用Logo提案策略对于设计师来说是至关重要的。以下是在提案阶段可参考的一些方法。

- **强调设计的独特性和差异化**

 提案时要突出设计的独特性和与竞争对手的差异化，说明设计所具备的独特卖点及如何使品牌在市场中脱颖而出。

- **以调研数据为基础**

 提案时提供相关的市场调研数据、用户调查结果或行业趋势分析，以证明设计决策的依据和合理性。这可以增强客户对设计方案的信心。

- **强调设计与品牌价值观的一致性**

 提案时强调设计如何体现品牌的特点、个性和目标受众的需求，以建立情感共鸣。

- **提供案例和成功故事**

 展示以前类似项目中的成功案例和具体效果，以说明设计的价值和实际成果。可以通过图表、图片、用户反馈或业绩数据来支撑。

- **演示和解释清晰**

 使用适当的视觉辅助工具和语言来演示设计方案，并解释设计决策背后的逻辑和思考过程。设计语言简洁明了，以便客户容易理解和接受。

- **提供多个可选方案**

 提供不同的设计方案和变体，以展示创意和灵活性。这可以帮助客户了解设计的可能性，并参与决策过程。

- **注意品质和细节**

 确保提案中的设计呈现高品质和专业水准。注意细节，如颜色搭配、字体选择和构图布局，以展现设计师对于设计的精益求精和专业态度。

- **主动回答疑问和解决疑虑**

 在提案过程中，积极为客户答疑解惑，并提供专业意见和解决方案，展现对于设计的专业知识和经验。

设计师可以通过以上策略更好地传达设计作品的价值和创意，从而提高方案通过率，如图3-2所示。

图3-2

3.3.2 Logo设计提案沟通方法

在竞争激烈的设计行业，设计师的成功不仅仅依赖于其出色的设计技巧，还取决于他们与甲方之间高效、清晰的沟通。设计师与甲方之间的沟通目的是传递信息，也是确保双方对于项目目标、要求和预期结果理解的一致性。通过积极、明确的沟通，设计师能够与甲方建立良好的互动，准确了解甲方的需求和期望，增强彼此之间的信任和合作意愿。因此，学习沟通技巧对于设计师来说是必不可少的。

建立信任： 建立信任是沟通的关键。表现出真诚和友好的态度，展示出专业性和可靠性，使用身体语言和面部表情来传达自信和亲和力。

引发共鸣：与对方建立情感连接可以增强说服力。找到与甲方的共同点和相同的兴趣，通过分享类似的经历或观点来引发共鸣。这可以让对方更容易接受设计师的想法或建议。

引起兴趣：引起对方的兴趣是打开对话的关键。使用引人注目的开场白或问题来吸引对方的注意力，激发他们的好奇心。确保开场白与对方的需求和兴趣相关。

提供证据和数据：使用可信的证据和数据支持你的观点。人们更容易被具体的数字和事实所说服，因为它们提供了客观的依据。确保证据来源可靠，并以简洁明了的方式呈现。

利用社会认同：人们容易受到他人的影响，特别是与他们有相似身份、背景或价值观的人。引用专家意见、客户成功案例或其他人的认可来增强说服力。

强调益处和价值：将重点放在对方能够获得的益处和价值上。强调如何解决对方的问题、满足他们需求，或者提供更好的想法，让对方认识到他们将从设计师提供的建议中获得的好处。

使用积极语言和肯定表达：使用积极、肯定的语言来传递信息，专注于解决问题和创造积极的结果。避免使用消极或攻击性的语言。积极的表达方式可以增加说服力，并赢得对方的支持。

注意言辞和声音语调：言辞和声音的语调可以影响对方的态度和情绪。使用清晰、简洁的语言，并调整声音语调和节奏，以准确传达信息。

设计师可借助以上方法提高与甲方的沟通效率，确保双方在项目目标、要求和预期结果上达成共识，从而更好、更快速地完成项目，如图3-3所示。

图3-3

第 4 章

Midjourney 操作与图形应用基础

　　通过前几章的学习,我们对Logo设计的思路进行了梳理,了解了品牌信息、品牌定位及设计方案中的各个要素。接下来便要探讨如何基于设计理念来实施和操作,获得我们需要的视觉图形。利用Midjourney可以更快速地执行设计任务。本章将带领大家了解Midjourney的基本操作原理,学习如何将人类语言调整为Midjourney能理解的机器语言。

4.1 Logo 的组成与提示词结构

为了在Midjourney中生成符合预期的Logo设计方案，需要编写简洁而专业的提示词。提示词应采用具体形容词和名词描述Logo的特点，使用行业相关术语和专业词语表达品牌定位和风格，考虑目标受众并运用适当的词语描述Logo的情感效果，同时结合色彩和字体描述所需的视觉效果，并强调所传达的核心信息和品牌特色。

4.1.1 Logo的组成元素

在Logo设计中，我们要将品牌定位要素与创意方案进一步细化与梳理，更全面地描述Logo的组成部分。通常我们在描述一个Logo时会涵盖3个核心元素，即品牌特征、视觉属性和行动感受。这些元素共同构成了Logo的核心内容和设计方向，如图4-1所示。

品牌特征	视觉属性	行动感受
品牌的个性 定位和目标受众	颜色+形状 图形元素	接触Logo时产生的情感 和行为反应

图4-1

品牌特征是指品牌的核心特征和独特价值，它们体现了品牌的个性、定位和目标受众。在描述品牌特征时，我们需要明确品牌的独特性、定位及目标受众的需求。

视觉属性是指Logo的外观表现形式，包括颜色、形状、图形元素等视觉要素。在描述视觉属性时，我们需要将其与品牌特征相契合，以呈现出与品牌形象一致的外观特点。

行动感受关注用户在接触Logo时所产生的情感和行为反应。在描述行动感受时，我们需要考虑品牌特征和视觉属性。

通过这3个元素，我们可以更好地了解想要的Logo的特点，也就能确定设计风格、Logo类型及主体构成的具体内容，以更好地利用人工智能生成Logo。

4.1.2 提示词结构

现在对所需的Logo有了大致思路,那么具体如何描述并将这些内容发送给Midjourney来生成想要的Logo图形呢?准确描述Logo的提示词能让Midjourney准确解读设计需求,提高Logo设计方案的准确性和质量。接下来便讲解提示词结构与逻辑。

笔者根据自己的操作经验,将Logo的提示词结构分为Logo类型、主体描述、设计风格、参数指令4个部分,每个结构所包含的具体内容如图4-2所示。

图4-2

1.Logo类型

下面简单介绍几种常见的Logo类型。

字形标志(Wordmark Logo):使用文字或字母构成Logo,通常基于品牌名称或缩写形式。这种类型的Logo注重字体设计和排版,突出品牌的文字形象,如图4-3所示。

图4-3

图形标志（Symbol Logo）：以图形、符号或图案作为Logo的核心元素，不包含文字。这种类型的Logo通过图形来表达品牌的特点和内涵，如图4-4所示。

图4-4

组合标志（Combination Logo）：结合了字形标志和图形标志的元素，既包含文字，也包含图形。文字和图形可以放置在一起或相互组合，形成一个完整的Logo，如图4-5所示。

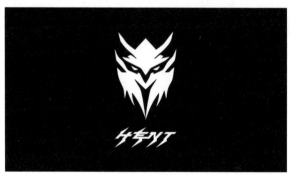

图4-5

徽章标志（Badge Logo）：采用类似徽章或印章的形式，通常包含文字和图形元素，形成一个圆形、椭圆形或其他形状的Logo。这种类型的Logo常见于传统、古典或奢华风格的品牌，如图4-6所示。

图4-6

象形标志（Mascot Logo）：使用拟人化、动物或其他形象化的角色或图像作为Logo的核心元素。这种类型的Logo常用于体育团队、儿童品牌等，如图4-7所示。

图4-7

2.主体描述

针对主体描述，这里主要围绕主题、形状、颜色和字体4个方面来展开讲解。

主题：描述Logo所代表的主题或概念，可以是与品牌相关的关键词或象征性的元素。

形状：可以是简单的几何形状，如圆形、方形或较复杂的自定义形状。

颜色：在描述颜色时，需要使用比较具体的词语来表达颜色的属性。例如，将"亮一点的红色"描述为"鲜艳的红色"，以突出其明亮且饱和的特点，将"淡一点的蓝色"描述为"淡雅的蓝色"，以强调其柔和、优雅的特质。这样的描述方式可以更准确地传达颜色的意义，帮助机器更好地理解我们的意图。颜色选择应与品牌形象相契合，能够传达出相应的情感和意义。

字体：字体的选择应体现品牌的个性特点、风格及与整体设计的一致性。

综合以上要素，我们可以得到一个较为全面的Logo主体描述。例如，一个餐饮品牌的Logo主体可以食物为主题，使用简洁的圆形，搭配温暖、自然的色调，采用具有自然感、流畅感并具有良好可读性的字体是关键。这样的描述可以帮助人工智能工具更准确地理解和表达Logo设计的核心理念和意图。

3.设计风格

针对设计风格，这里主要围绕传统、现代、抽象、插画和设计师这几个方面来展开讲解。

传统风格（Traditional Style）：强调传统和经典的设计元素，具有历史感和稳定感。常见的特点包括优雅、正统和细致的线条与形状，如图4-8所示。

图4-8

现代风格（Modern Style）：注重简洁、清晰和时尚感，具有现代化的外观。常见的特点包括简洁的几何形状、平滑的线条和现代化的色彩，如图4-9所示。

图4-9

抽象风格（Abstract Style）：强调抽象的形式和图像，突破传统的视觉表达方式，具有独特和艺术性的特点。常见的特点包括简化的形状、艺术化的图案和非传统的颜色搭配，如图4-10所示。

图4-10

插画风格（Illustrative Style）：使用手绘或卡通风格的图像，具有生动、有趣和富有个性的特点。常见的特点包括卡通人物、插图元素和鲜明的色彩，如图4-11所示。

图4-11

设计师风格（Designer Style）： 可以指定某位设计师的设计风格，以其独特的设计手法和风格为基础进行设计，具体可根据某位设计师的作品风格进行描述和参考，如图4-12所示。

图4-12

4.参数指令

利用Midjourney进行Logo设计时常用的参数指令如下。

画面比例： 使用"--aspect"或"--ar"更改画面的尺寸比例。

清晰度： 使用"4K""Super clear"等更改画面清晰度。

混合指数： 使用"--chaos <number 0~100>"改变结果的多样性，设置较大的值会产生意外的效果。

种子参数： 种子编号是为每个图像随机生成的，但可以使用"--seed"或"--sameseed"参数进行指定。使用相同的种子编号和提示将产生相似的图像。

图像权重： 调整"--iw"以设置相对于文本权重的图像提示权重，默认值为0.25。

4.2 Logo 图形素材的分类与处理

对Logo图形素材进行整理与分类，可以更好地组织和管理资源，快速找到所需素材，提升工作效率。同时，不同类型的素材需要采用不同的处理方法和技巧，以优化其艺术性和视觉效果。

4.2.1 常见的Logo图形素材

当使用Midjourney的图片提示或图片混合功能时，选择不同类型的图形素材将生成相应类型的图形。这些图形素材可以是同一类型的，也可以是不同类型的融合。以下是常见的图形素材分类及特点，如图4-13所示。

线稿图（Line Art）：线稿图是使用简洁的线条描绘出的图形，通常是黑色或其他单色的。它们具有简洁、清晰的特点，适合用于传达简洁和现代感的Logo设计。

扁平图（Flat Design）：扁平图是指使用简化的几何形状、明亮的色彩和清晰的边界来呈现的图形。扁平设计风格在Logo设计中非常流行，它们注重简洁性、直观性和现代感，适合用于打造醒目且易于识别的Logo。

徽标（Badge）：徽标是指具有圆形或标志性形状的图形，通常包含品牌名称、标语或其他文字。徽标设计常用于营造传统、经典或具有纪念意义的品牌形象，适合用于Logo设计中的品牌标识。

图标（Icon）：图标是指小而简洁的图形符号，用于表示特定的概念、功能或对象。图标通常使用简化的图形和符号，具有高度的可识别性和可扩展性。在Logo设计中，图标经常用于传达品牌的核心特点或业务领域信息。

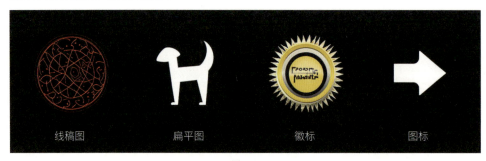

图4-13

以上只是一些常见的图形素材分类，实际上还有更多不同的风格和类型可以选择。在选择图形素材时，可以根据品牌定位、风格要求和目标受众来进行选择，以确保图形素材与Logo设计的整体一致性和有效传达品牌形象。同时，要确保所选图形素材的版权合规性，避免使用未经授权的素材。

4.2.2 Logo图形素材的处理与优化

图形素材的处理与优化是设计过程中至关重要的一步，通过提取、编辑和调整图形素材，可以获得更佳的视觉效果。下面通过一个示例来介绍一些常用的处理和优化技术。

假设我们想要一张有肢体动作的松鼠图形，找到的图形贴近预期但画面元素过多，因为机器识别时会将所有元素一并考虑，所以需要将画面中不需要的元素全部剔除。具体可用Photoshop中的各种工具或功能将图形素材从背景中提取出来，使其成为独立的图层，以便后续编辑和调整，如图4-14所示。

图4-14

如果将图4-14中的右图直接上传至Midjourney,生成的参考图风格会十分相似。如果想要扁平化的风格,则需要使用图像调整工具处理素材的颜色和细节。同时,可以通过调整亮度、对比度和饱和度等参数,达到扁平化的效果即可,以增强图形的清晰度和视觉效果,如图4-15所示。

图4-15

调整风格后的图形偏柔和,且偏手绘风格,如果想要更抽象且线条更直的图形,则需要进一步调整,如图4-16所示。同时要注意优化图形素材的文件大小,以保证在设计中的加载速度和性能。

图4-16

不同的细节处理也会导致生成效果的差异，直接手动调整会更加快捷。例如，可以使用全直线效果或全弧线效果，如图4-17所示。这种处理方式可以提高产出速度。有人可能会说，这样做太慢了，几乎和手动绘制没有区别，那为什么还需要使用人工智能技术呢？实际上，这里只是展示了多种不同处理方式的区别。在实际应用中处理类似的细节时，还可以采取更简略的方式进行处理，在提示词中输入想要的效果即可，例如，几何、切割等描述词可以达到全直线的处理效果，边缘柔和、弧线等关键词可以达到全弧线的效果。

图4-17

在实际项目中设计图形素材时，需要特别注意图标和矢量图形、图片和照片、字体和字形、商标和标识、插画和艺术作品等图形素材的版权与合规性问题，并遵守相关法律和道德规范。Midjourney中有一个合法素材库，其中的素材都经过版权验证和授权，附带详细的许可证和版权声明信息。设计师可以查看每个素材的使用许可、适用范围及版权信息，并在该平台上浏览和下载高质量的矢量图形、图片等素材。

第 5 章

用 Midjourney 生成 Logo 的形式与方法

随着AIGC技术的不断发展，人们学习及使用Midjourney生成Logo不再受制于专业。本章将带领大家进一步了解Midjourney中常用的命令和参数，学习如何使用Midjourney创作出不同的Logo。

5.1 以文生图法

以文生图即通过Midjourney将文本转化为视觉元素来生成相应的图形Logo。

通过以文生图的方法，使用者可以借助文字描述和关键词准确地表达自己的设计意图和要求，从而将抽象的概念转化为具体的图形元素和图案。这种方法能够快速将使用者脑海中的灵感转化为视觉呈现，迅速生成符合预期的Logo设计方案，加快设计效率。

在使用以文生图法生成Logo时，可以根据4.1.2小节所学方法在Midjourney中输入必要的信息，从而生成自己想要的Logo图形元素和图案。这种方法对使用者的知识储备有一定的要求，如果使用者对相关知识的发展历史、艺术影响和专业术语有一定了解，那么使用这种方法生成Logo将如虎添翼。下面用一个完整的案例展示使用以文生图法生成Logo的过程。

○ 以文生图示例

使用Midjourney生成Logo前需要了解很多必要信息，如设计背景、品牌价值主张和目标受众等，如表5-1所示。

表5-1

品牌核心信息	信息详情
品牌名称	ZenBlend
品牌介绍	ZenBlend是一个专注于健康饮品和营养配方的品牌，使用优质原材料和创新配方，为消费者提供天然、健康、美味的饮品，帮助人们实现身心健康
品牌价值主张	通过结合古老的智慧和现代的营养科学，ZenBlend致力于为消费者创造一种独特的饮品体验，追求身心的平衡，让每个人都能在繁忙的生活中找到安宁和满足
目标受众	①关注健康饮食的都市白领和职业人士 ②健身爱好者和运动员，追求营养补充和身体恢复的人群 ③天然和有机食品的追求者
竞争对手	①NourishWell ②PureBlend ③VitalityDrinks
品牌定位	ZenBlend致力于成为健康饮品领域的领先品牌，以高品质、天然原材料和独特配方为特点。注重平衡、活力和滋养，通过提供创新的饮品，帮助消费者实现全面的身心健康
识别性	品牌标识应简洁、和谐和自然，突出品牌的平衡和营养理念。可以选择柔和的绿色或橙色，以传达健康和自然的感觉。字体应选择清晰、现代的无衬线字体，以展现品牌的活力和现代形象
应用场景	ZenBlend饮品将在餐厅、咖啡馆、健身房和在线等渠道销售，品牌标识将应用于产品包装、店铺招牌、广告宣传、网站和社交媒体等各种媒介上

直接将表5-1中的内容输入ChatGPT，让其按照表5-2～表5-4所示要求进行梳理生成3种方案。

表5-2

设计方案1	具体要求
Logo类型	图形标识
主体描述	将"Z"和"Blend"进行结合，形成一个平衡、流畅的图形。字母之间的连接线条呈现出柔和的曲线，象征着品牌的平衡与和谐
设计风格	简约、现代、柔和
参数指令	①使用简洁的线条和曲线，将字母"Z"和"Blend"相互融合 ②选择柔和的绿色或橙色，传递健康和自然的感觉 ③字体选择现代、无衬线的字体，以展现品牌的现代形象

表5-3

设计方案2	具体要求
Logo类型	图形标识
主体描述	使用大写字母"Z"构成一个倾斜的杯子形状，同时在字母内部加入叶子的图案，形成与品牌主张相关的元素
设计风格	简约、现代、自然
参数指令	①使用简洁的线条和几何形状，构建字母"Z"的杯子形状 ②在字母内部加入简洁的叶子图案，突出品牌的天然和健康特点 ③选择柔和的绿色或橙色，传递健康和活力的感觉 ④字体选择现代、无衬线的字体，以展现品牌的现代形象

表5-4

设计方案3	具体要求
Logo类型	组合标识
主体描述	结合"Z"和"Blend"形成一个简洁而富有动感的图形。字母之间的连接线条形成流动的动态感，代表着品牌的活力和创新理念
设计风格	简约、现代、自然
参数指令	①使用简洁的线条和几何形状，构建字母"Z"的杯子形状 ②字母之间的连接线条形成流动的动态感 ③选择柔和的绿色或橙色，传递健康和活力的感觉 ④字体选择现代、无衬线的字体，以展现品牌的现代形象

根据实际情况选择合适的设计方案，这里选择了设计方案2进行示范。让ChatGPT按照"Logo类型+主体描述+设计风格+参数指令"的格式调整为一句话叙述，如图5-1所示。

图5-1

在Midjourney提示词处输入"/imagine"后会出现一个输入框，在框内输入ChatGPT总结的提示词：图形标识，使用大写字母"Z"构成倾斜的杯子形状……展现品牌现代形象。

因为使用英文的效果会稍好一些（之后都会分别提供中英提示词便于参考），所以将中文转换为英文并输入，如图5-2所示。

图5-2

此时可以看到Midjourney根据设计方案生成的Logo草图,如图5-3所示。第一次输入提示词就得到了接近预期的图形,证明描述思路是正确的。

图5-3

现在需要分析生成的图形与设计方案之间的差异,优化提示词,以便生成符合预期的图形。设计方案是将大写字母"Z"构成一个特定形状的杯子,并将叶子元素融入其中,而实际生成的图形或包含了多片叶子,或杯子的形状并不明显,只有一个是咖啡杯的形式。因此,需要更明确地描述杯子的种类、形状及叶子的数量等。

此时,笔者由生成图产生了一个想法:将两片叶子上下组合以形成一个水杯的形状,也就形成了大写字母"Z"。接下来以视觉化、图形化的角度分解并优化提示词:图形标志,两片上下组合的叶子形状,构成一个高水杯的形状并倾斜20°,大写字母"Z",颜色是绿色和橙色,极简主义风格,运动风格,简洁的字符,清晰的边缘定义。

英文提示词: Graphic Logo with two combined top and bottom leaf shapes, forming the shape of a tall water glass and tilted at 20 degrees, capital Z, colors green and orange, minimalist style, sporty style, clean characters, clear edge definition.

生成的图形效果如图5-4所示,可以看到与预期方案更接近了。如果需要继续优化,可以单击"刷新"按钮 以重新生成图形,如图5-5所示。如果有符合预期的图,可以将鼠标指针移动到图片上,单击鼠标右键并选择保存图片。

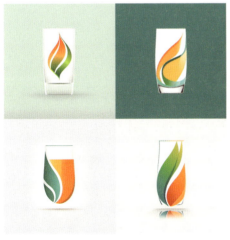

图5-4

图5-5

经过调整提示词，生成的图形效果虽然更接近预期想法，但还差一点融合的感觉。接下来要尝试将我们看到图形效果后的感受清晰地传达给Midjourney。此时面临的问题是如何表述才能让Midjourney更好地理解将3个元素组合起来以形成标志，首先可以找一些相关案例以提示Midjourney。可以使用ChatGPT来获取关键词参考。例如可以这样问：构成图形Logo的相关专业名词有哪些？然后在ChatGPT提供的内容中寻找适合的关键词添加到Midjourney中。

调整提示词并输入：图形标志使用大写字母"Z"形成一个高大的水杯形状，并有一个叶状的线条元素。颜色为绿色和橙色，背景为白色。迷幻色彩方案，商业标志，企业标志，品牌标志，形状结构，视觉幻觉，极简风格，抽象风格，新古典主义对称，简单的字符，清晰的边缘定义，极简笔触，可塑性强。

英文提示词： Graphic logo using the capital letter "Z" to form a tall water glass shape with a leafy line element. The colours are green and orange with a white background. Psychedelic colour scheme, commercial logo, corporate logo, brand logo, shaped structure, visual illusion, minimalist style, abstract style, neoclassical symmetry, simple characters, clear edge definition, minimalist brushstrokes, malleable.

输入提示词后进行生成，如果效果不满意，可以多生成几次。这里重新生成了3次，并从中挑选了较为符合预期的图形，如图5-6所示。

图5-6

虽然这次生成的效果更接近了，但是字母"Z"的结合仍不到位，这也体现了现阶段人工智能的局限性，这时可以画一个形状以供人工智能参考（不用过于精细，大致表达出线条风格即可），如图5-7所示。

图5-7

在输入框内输入"/blend"并将画的参考图形和之前生成的比较满意的图形上传至Midjourney（此功能目前至多支持上传5张参考图），在最后添加上一步的提示词，如图5-8所示。

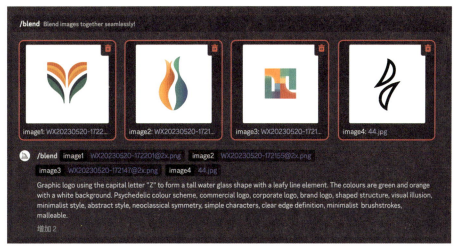

图5-8

同样,如果对生成后的效果不满意,可以多生成几次,不过建议每次重复不超过3次,否则效果会越来越偏离预期。此时生成的图形效果已经非常接近Logo的感觉,呈现扁平化、抽象化,如图5-9所示。

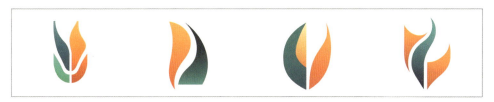

图5-9

选择合适的方案进行调整,这里选择第2个。单击生成图下方的"U2"按钮 U2 ,保存放大版本的图,然后导出.ai格式的文件,上传到相应的人工智能网站,如图5-10所示。

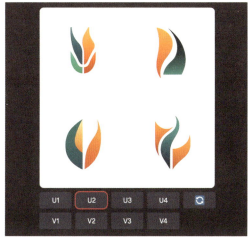

图5-10

在Illustrator中调整图形的过程如图5-11所示，优化后添加文字，Logo设计便完成了。

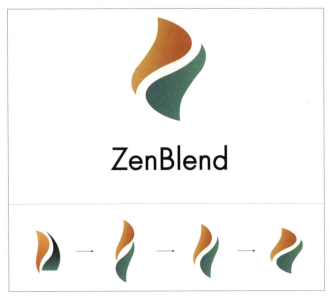

图5-11

5.2 以图生图法

　　以图生图是以图像为基础，即将现有的视觉图像提供给Midjourney，让它了解图像的内容及风格，然后以多种方式生成理想的视觉图像。

　　使用以图生图法生成Logo时，可以先将图像上传至Midjourney，然后通过添加关键词描述所需Logo的特点、形状、颜色等信息，让Midjourney根据这些信息生成相应的Logo设计方案。相比以文生图法，以图生图法更加直观，可以充分发挥人工智能在创意生成方面的优势，提高Logo设计的效率。使用以图生图法需要一定的视觉设计基础和理解能力，以确保准确描述图像元素。不同的图形风格将生成不同类型的Logo。为了方便理解，下面将展示不同组合方式生成的结果供大家参考。

无提示词,线稿图+线稿图,效果如图5-12所示。

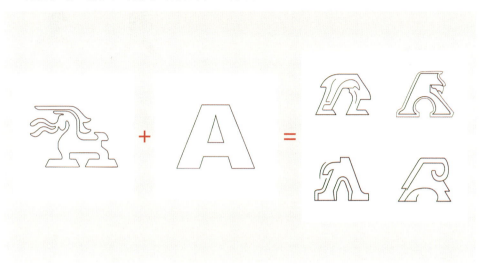

图5-12

有提示词,线稿图+线稿图,效果如图5-13所示。

提示词示例: 图形标志,字母"A"类似于马的图标,矢量插图,商代风格,1970年至今,黑色和白色,简约的马类雕塑,新极简主义,精确主义影响,毕加索风格,抽象,概括,4K --s250。

英文提示词: Graphic sign, letter A similar to a horse icon, vector illustration, Shang Dynasty style, 1970-present, black and white, minimalist horse-like sculpture, neo-minimalist, exacto influenced, Picasso style, abstract, generalized, 4K --s250。

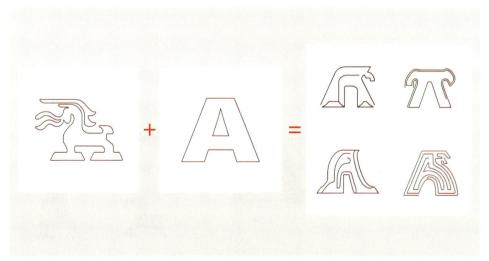

图5-13

无提示词，剪影图+线稿图，效果如图5-14所示。

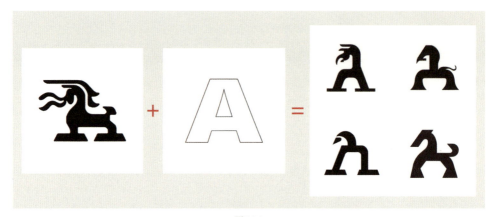

图5-14

有提示词（加入相同提示词），剪影图+线稿图，效果如图5-15所示。

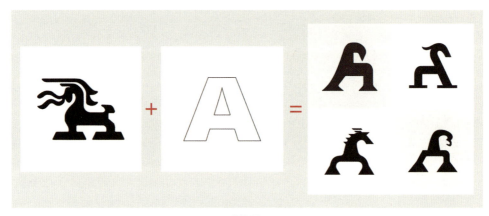

图5-15

无提示词，剪影图+剪影图，效果如图5-16所示。

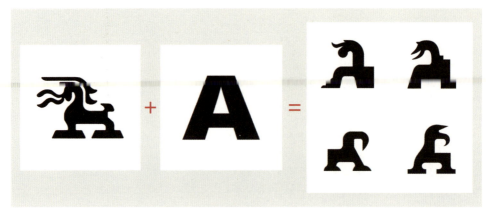

图5-16

有提示词（加入相同提示词），剪影图+剪影图，效果如图5-17所示。

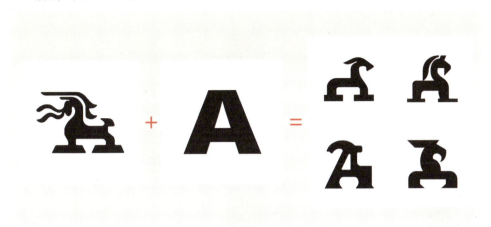

图5-17

通过这些示例，我们可以更好地理解人工智能的生成方式，更清晰地理解不同图形风格对生成结果的影响。总体而言，添加提示词的生成方式能够更准确地表达操作者意图，可以让图像更接近预期。而没有提示词时，人工智能的随机生成会带来惊喜和更多创意与灵感。

- **以图生图示例**

在Midjourney的素材库中查找合适的图片，或者使用以文生图法获取参考图，这样可以合理规避版权风险，同时能更精准地获取所需的图片。在找到合适的参考图后，需要进行调整使之符合想要的视觉呈现风格。调整的内容主要包括线稿、剪影、色彩、直线、曲线、手绘感等，具体根据需求和设计目标来进行选择。

图5-18所示为将参考图调整为剪影形式。

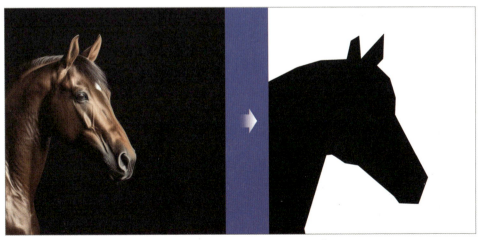

图5-18

在Photoshop中将马剪影图像调整为正方形；输入字母"A"（品牌首字母），以黑字白底的形式保存为正方形图像，如图5-19所示。

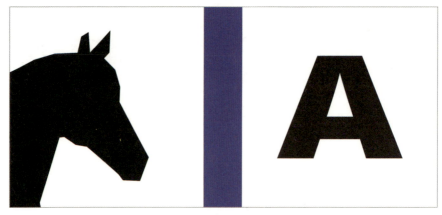

图5-19

在Midjourney中输入"/blend"，在文件上传框内将两张图片上传（上传顺序对生成效果无影响），如图5-20所示。

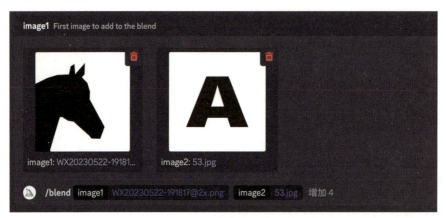

图5-20

从5.1节的内容可知，不添加提示词生成Logo会有意想不到的结果，这里可以先看一下无提示词时所生成的效果，如图5-21所示。

图5-21

可见生成的效果并不理想，并且偏离了预期想法，所以在此基础上加入提示词：图形标志，字母"A"与马结合的图标，矢量插图，商代风格，1970年至今，黑色和白色，简约的马状雕塑，新极简主义，精确主义影响，毕加索风格，抽象，概括，4K --s250。

英文提示词： Graphic sign, combination of letter A and horse icon, vector illustration, Shang Dynasty style, 1970-present, black and white, minimalist horse-like sculpture, neo-minimalist, exacto influence, Picasso style, abstract, generalized, 4K --s250。

重新生成后会出现提示修改窗口，在输入框内添加上述提示词并提交，如图5-22所示。

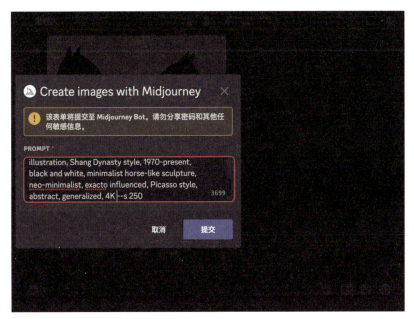

图5-22

如果Midjourney没有弹出此窗口，那么需要在Midjourney平台中输入"/settings"并按Enter键，会显示图5-23所示的内容，选择"Remix mode"即可。

图5-23

生成的图片如图5-24所示。

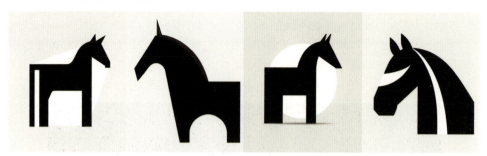

图5-24

生成结果更加接近预期了,这时笔者想结合以上马的剪影风格形象生成提示词,那么可以在Midjourney平台中输入"/describe",并上传想要风格的图片,如图5-25所示。

图5-25

上传后,Midjourney会生成4个提示词方案供我们选择。分别展开4个提示词方案,如图5-26所示。

图5-26

选择符合自己预期的方案并复制其提示词,将复制的提示词加入之前操作步骤中的提示词中(图5-27):图形标志,字母"A"与马结合的图标,交错的原型符号,矢量插图,商代风格,1970年至今,哈苏相机h6d-400c,大胆的黑色和白色,简约的犬类雕塑,新极简主义,东方极简主义风格,精确主义影响,毕加索风格,抽象,米诺斯艺术,机械雕塑,标志,弯曲的木头,当代动物雕塑,流线型设计,中世纪的插图,概括,4K --s250。

英文提示词： Graphic sign, icon of the letter A combined with a horse, interlaced archetypal symbols, vector illustration, Shang Dynasty style, 1970-present, Hasselblad h6d-400c, bold black and white, minimalist canine sculpture, neo-minimalism, oriental minimalist style, exacto influence, Picasso style, abstract, Minoan art, mechanical sculpture, logo , bent wood, contemporary animal sculpture, Streamlined design, medieval illustration, generalization, 4K --s250。

图5-27

提交后等待生成图形，生成结果如图5-28所示。

图5-28

这次生成的效果非常好，符合预期的方案是第2个。如图5-29所示，单击"V2"按钮 V2 并适当调整提示词：图形标志，字母"A"类似于马的图标，交错的原型符号，矢量插图，商代风格，1970年至今，哈苏相机h6d-400c，大胆的黑色和白色，简约的犬类雕塑，新极简主义，东方极简主义风格，精确主义影响，毕加索风格，抽象，机械雕塑，标志，概括，4K --s250。

英文提示词： Graphic sign, letter A similar to horse icon, interlaced archetypal symbols, vector illustration, Shang Dynasty style, 1970-present, Hasselblad h6d-400c, bold black and white, minimalist canine sculpture, neo-minimalism, oriental minimalist style, exacto influence, Picasso style, abstract, mechanical sculpture, Logo, generalization, 4K --s250。

图5-29

生成结果如图5-30所示,相对更符合预期了。

图5-30

从中选择较好的方案,这里选择第3个。单击"U3"按钮 并保存高清大图。通过Illustrator手动调整Logo细节,并加入品牌名称,一个设计感非常强的品牌Logo就产生了,如图5-31所示。

图5-31

5.3 Logo 方案的优化

有的设计师习惯手绘Logo的草图,用笔将突然产生的想法记录到纸上,这样有助于及时捕捉灵感并深入思考和探索。但有时也会突然产生一个绝妙的灵感,在实际制作中灵感又似乎突然消失了,不知如何深入,或时间有限不允许深入,此时可以借助Midjourney附带的功能进一步细化。

5.3.1 Logo半成品优化示例

将品牌核心信息、设计方案、Logo半成品图片、设计思路与需求整理出来。品牌核心信息如表5-5所示。

表5-5

品牌核心信息	信息详情
品牌名称	WildPaws
品牌介绍	WildPaws是一家以保护野生动物为使命的品牌,致力于提高人们对野生动物的保护意识,并为野生动物的保护事业做出贡献。通过宣传、教育和支持野生动物保护项目来传达WildPaws的价值观,努力实现人与自然的和谐共存
品牌价值主张	WildPaws致力于保护和恢复野生动物的栖息地,促进生物多样性的保护,并提倡可持续的野生动物保护实践。WildPaws相信每个人都可以成为保护野生动物的力量,共同建立一个更美好的自然世界
目标受众	①关注野生动物保护的环保爱好者和动物保护志愿者 ②喜爱户外活动和自然探索的探险家和旅行者 ③对野生动物保护有责任心的教育机构和非营利组织
竞争对手	①NatureGuardians ②WildlifeProtectors ③AnimalDefenders
品牌定位	WildPaws旨在成为野生动物保护领域的领先品牌,通过创新的方式推动野生动物保护的进展。WildPaws注重科学研究、教育宣传和社会参与,努力实现人与野生动物的和谐共存,为未来世代留下美丽的自然遗产
识别性	品牌标识应具有活力、自然和野性的感觉,可以选择具有动感和力量感的动物形象作为主体。颜色上可以运用大自然的色调,如绿色、棕色或蓝色,以突出自然环境和野生动物的特性。字体选择简洁、现代的无衬线字体,以展现品牌的现代性和专业性
应用场景	WildPaws的品牌标识将应用于品牌宣传、网站、社交媒体、活动海报等各种媒介上。此外,WildPaws也计划与野生动物保护组织合作,将品牌标识应用于项目标识、宣传物料和志愿者服装上,以展示WildPaws对野生动物保护事业的践行

设计方案如表5-6所示。

表5-6

设计方案	具体说明
Logo类型	徽章标识
主体描述	选择大象和森林作为主体形象，展现对野生动物栖息地的保护和恢复
设计风格	自然风格
参数指令	①在设计中描绘一只大象，身体呈现细腻的纹理和细节，象征稳定和力量 ②将大象置于茂密的森林背景中，突出自然环境的重要性。使用绿色和棕色的自然色调，搭配适当的渐变效果，营造出生态和谐的感觉 ③在设计中加入品牌名称，字体选择自然流畅的无衬线字体，传达保护和恢复野生动物栖息地的使命

已有的Logo半成品如图5-32所示。

图5-32

○ 设计思路与需求

目前，我们已经确定了Logo的主体视觉形象，即大象，还需要思考如何呈现这个形象。单一性视觉主体对此类Logo是不适合的，还需要把缺少的元素生成出来，比如加入树叶、森林等能够代表自然感的视觉元素，体现栖息地保护的概念。这里考虑使用粗一点的圆线作为额外的视觉元素来补充设计，同时确定Logo的颜色。

建议设计基础Logo图形之前先不使用其他颜色，而是使用黑白色进行设计，可以看出图形在某些方面的不足，首先在Midjourney平台输入框内找到"+"按钮，单击"上传文件"按钮（也可以双击"+"按钮）将Logo半成品图片上传至Midjourney，按Enter键并等待上传图片，然后选中图片并单击鼠标右键，选择"复制链接"命令，如图5-33所示。

图5-33

复制链接后在输入框内输入"/imagine"，粘贴链接，记住需要在链接后加两个空格并加上提示词：徽章标志，主体是大象的图标，周围有似半圆形的图案；辅助元素是森林、树叶、栖息地元素，围在大象图标周围；黑白色；自然风格，极简主义的图形，抽象风格，毕加索风格，极简主义，平面，4K --s250。

英文提示词： Emblematic Logo with the main body of an elephant icon surrounded by what appears to be a semicircle; secondary elements are forest, foliage, habitat elements, in a circle around the elephant icon; black and white; naturalistic style, minimalist graphic, abstract style, Picasso style, minimalist, flat, 4K --s250。

生成的效果图如图5-34所示。

图5-34

第一次生成的图形有很多可取之处,比如第2个图形中的云朵用抽象的三角形表现,第3个图形中的大象形象姿势更自然,第4个图形中有树木元素。这里选取树木元素和云朵元素,并将其单独保存下来,随意放在前面生成的半成品Logo上,让机器能识别出有图形即可,如图5-35所示。

图5-35

将合成图上传至Midjourney平台,进一步调整提示词并输入:会徽标志,主体是一个大象的图标,周围有一圈树叶;次要元素是森林、树叶、栖息地元素,在大象图标周围围一圈;黑色和白色;几何线条,极好的细节,图腾,明确的边缘,仿古手绘的感觉,概念性,抽象风格,毕加索风格,极简主义,新艺术主义插图,大地色调,有序的对称性,艺术装饰设计师帕特里克·勃朗的风格,高分辨率,图形设计元素,4K --s250。

英文提示词: Emblem Logo, the main body is an elephant icon surrounded by a circle of leaves; secondary elements are: forest, leaves, habitat elements, in a circle around the elephant icon; black and white; geometric lines, superb detail, totems, defined edges, antique hand-drawn feel, conceptual, abstract style, Picasso style, minimalism, Art Nouveau illustration, earth tones, ordered symmetry, Art Deco designer Patrick Blanc's style, high resolution, graphic design elements, 4K --s250。

生成结果如图5-36所示。

图5-36

本次生成的效果非常接近，保存第3个方案的原始大图，并在Illustrator中手动调整成想要的Logo效果，如图5-37所示。

图5-37

5.3.2 Logo设计常用命令与参数

使用Midjourney进行Logo设计时常用的命令和参数有很多。下面分别针对5个命令和8个参数的含义与使用技法进行讲解。

/blend命令

Midjourney目前版本可以将2~5张图片轻松地混合在一起并形成新的图形。在Midjourney平台中输入"/blend",可以上传想结合的图片。是否加入提示词需视情况而定,加入提示词生成的图片会更符合预期,不加入时图片效果会更天马行空,如图5-38所示。

图5-38

○ **/describe命令**

Midjourney可以根据上传的图片生成4个相似的提示词方案。在Midjourney平台中输入"/describe",上传想了解的图片,按Enter键并等待生成相应的描述。用户可选择喜欢的提示词方案,单击下方对应的数字或右边的重新生成按钮,如图5-39所示。

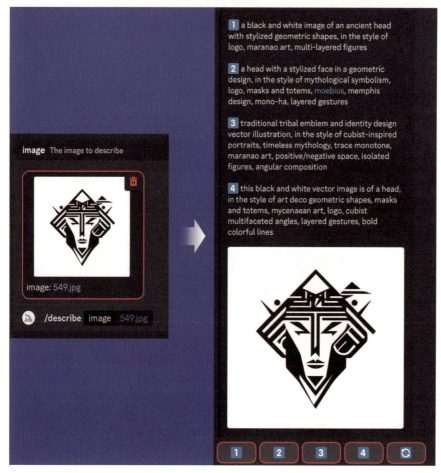

图5-39

○ **/fast命令**

使用"/fast"命令可以使Midjourney进入快速模式。在Midjourney平台中输入"/fast",然后按Enter键即可进入快速模式,效率会相应提高。

○ **/settings命令**

使用"/settings"命令可以查看和调整Midjourney Bot(机器人)的设置。在Midjourney平台中输入"/settings",然后按Enter键,弹出设置窗口后可以根据个人使用习惯自行调节,如图5-40所示。

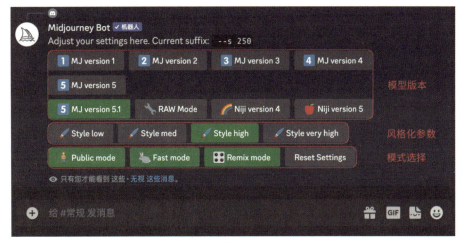

图5-40

其中,模型版本如无特殊要求,正常情况建议选择最新版本。最新版本是默认型号,可以通过添加"--version"或"--v"参数(所有参数前面都需要添加两个空格)或使用"/settings"命令并选择型号版本来使用其他型号。每个模型擅长生成的图像类型不同。

风格化参数值越大,想象力越强。一般"--s 50"为风格弱,"--s 100"为风格中,"--s 250"为风格很强,"--s 750"为风格非常强,正常情况建议设置为"--s 250"。

对于模式选择,"Public mode"用于切换公共模式或隐身模式,对应"/public"和"/stealth"命令;"Fast mode"用于切换"Fast"或"Relaxed"模式,以改变产图速度,对应"/fast"和"/relax"命令;"Remix mode"可以在使用"Remix"模式时添加或删除参数,但必须使用有效的参数组合,更改"/imagine prompt illustrated stack of pumpkins --version 3 --stylize 10000"为"/imagine prompt illustrated stack of pumpkins --version 4 --stylize 10000"将报错,因为Midjourney Model Version 4与"stylize"参数不兼容。

参数是添加到提示词后方的选项,一次可添加多个参数,可以更改图像的纵横比、切换Midjourney模型版本、更改使用的Upscaler(放大器,即U1、U2等)等。操作使用时输入双连字符"--"或一字线"—"作为前缀都可以(注意输入提示词后,参数前面需要加上两个空格)。

参数ar:纵横比

输入"--ar"可以改变图像的纵横比,或输入"--aspect"(比例)。例如在提示词后输入"--ar 3:2",如图5-41所示。默认生成1:1的正方形图像。

图5-41

○ **参数stop：停止**

参数"stop"可控制Midjourney生图的进程，取值范围为10~100，值越小画面越模糊，值越大画面越清晰。可用于特殊需求下的画面效果。例如，在提示词后方加上两个空格并输入"--stop 10"与"--stop 100"生成的图像对比如图5-42所示。

图5-42

○ **参数chaos：混乱**

参数"chaos"可以改变图像风格，取值范围为0~100。数值越小，生成的4个图像风格差异越小，数值越大，生成的4个图像风格差异越大。例如，输入"--chaos 15"与"--chaos 95"生成的图像对比如图5-43所示。在相同的提示词下，通过改变"chaos"值，图片展示出了巨大的差异，这对于Logo设计初期的创意灵感探索非常有帮助。

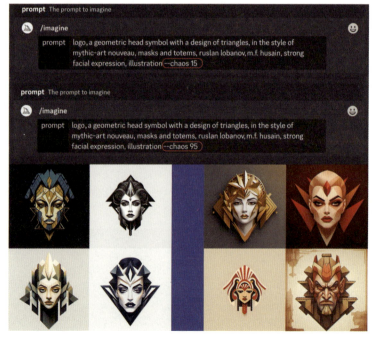

图5-43

○ **参数seed：种子**

"seed"参数可以引用特定的图像风格，可输入"--seed"或"--sameseed"进行参数指定。使用相同的种子编号和提示将产生相似的图像。这一参数设置相对复杂，下面进行简单介绍。

首先需要获得图片的"seed"值。将鼠标指针移动到图片上，右上角会出现表情符号，找到"添加反应"表情符号，如图5-44所示。

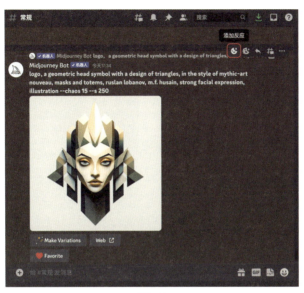

图5-44

单击"添加反应"表情符号并在"反应"中搜索"envelope"，单击下方出现的其中一个信封（注意对应的信封样式），如图5-45所示。

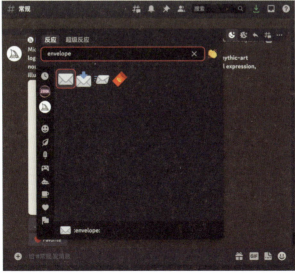

图5-45

当图片下方出现信封图标时，表示操作正确，如图5-46所示。

图5-46

稍等片刻，Midjourney Bot便会发送一条私信，打开私信，图片上方会出现"seed"值，如图5-47所示。

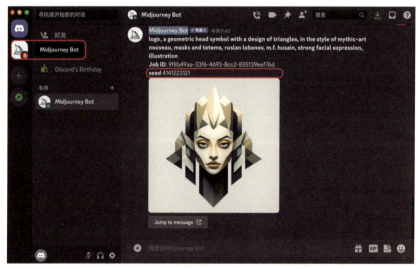

图5-47

在提示词后方加入seed值，并将原来的提示词"ruslan lobanov"改为"Male Headshot"：标志，一个由三角形设计的几何头像符号，神话-新艺术风格，面具和图腾，男性头像，标志，M.F. 侯赛因，强烈的面部表情，插画 --seed 4141223121。

英文提示词： Logo, a geometric head symbol with a design of triangles, in the style of mythic-art nouveau, masks and totems, Male Headshot, m.f. husain, strong facial expression, illustration --seed 4141223121。

图5-48左边4幅图像是没有加"seed"值的效果，图5-48右边4幅图像是加入"seed"值的效果。可见，在相同的提示词下，添加"seed"值生成的图像会更具象，也更可控，在统一图形的设计风格上有非常大的作用。

图5-48

○ **参数iw：图像权重**

"iw"参数可设置以图生图时图像作为提示的权重，以提升生成质量，更大程度地还原基础图像。其默认值为0.25，可调数值范围为0.25～2，数值越大，图像权重越大，文本权重越小。下面进行举例说明。

首先单击输入框左边的"+"按钮，将参考图片上传至Midjourney并按Enter键，如图5-49所示。

图5-49

然后将鼠标指针移动到图片上并单击鼠标右键,选择"复制链接"命令,如图5-50所示。

图5-50

最后在Midjourney平台中选择或输入命令"/imagine",以"图片链接+提示词+ -- iw2"的形式输入相关信息,如图5-51所示。

图5-51

生成结果如图5-52所示,与参考图非常贴合。

图5-52

第 6 章

设计流派与风格应用

在实际项目中,我们常常面临各种不同类型的设计需求,因此了解不同的设计风格对于扩展设计理念和获取设计灵感非常重要。在利用Midjourney设计Logo时,重要的不只是主体描述词,还包括对设计史和各种美学主义的理解。本章将以易于理解的方式介绍不同的设计风格和美学主义,帮助大家更深入地理解设计,并利用设计语言来创作Logo,以便在实际设计项目中提高工作效率。

6.1 设计流派与风格

艺术是人类创造力和表现力的巅峰体现，通过形式、色彩、结构、声音或其他媒介来表达思想、情感和美感。作为人类文化的重要组成部分，艺术能够触动我们的内心，激发想象力，并带给我们无尽的享受和思考。

设计与艺术密不可分，设计流派是设计领域的不同艺术派系或学派，代表了特定时期和地域的设计理念和审美观念。每个设计流派都具有独特的特点和风格，反映了当时的文化、社会背景及设计师的个人观点。通过学习不同的设计流派，我们能够更好地了解设计的发展历程和多样性。

设计风格更强调具体的视觉表现方式和元素运用，是设计流派内部的细分派系。不同的设计风格具有各自独特的特征，如抽象主义、极简主义、文艺复兴风格等。设计风格对于表达品牌形象、传递信息及营造视觉冲击起着至关重要的作用。

这些概念为设计师提供了丰富的创作资源和灵感，使他们能够选择适合特定项目和品牌的风格和流派。通过研究不同的艺术和设计流派，设计师可以拓宽视野，培养自己的审美观念，并将其融入自己的创作中。这对于Logo设计项目尤为重要，有助于利用Midjourney设计Logo时明确项目的提示词，从而提升精准度和效率。随着AIGC工具的发展，设计师的优势将在于理论知识的丰富程度，拥有更多维度的知识意味着在职业领域中建立起更高的壁垒。

此外，通过学习和借鉴不同的艺术流派和设计风格，设计师能够不断创新和探索，推动艺术与设计的发展。同时，这也促使艺术和设计在不同的时代和文化背景中得以传承和发展，丰富了人类的创造力和审美体验。

6.2 关键词应用

下面将带领大家根据时间线探索具有代表性的重要艺术流派，了解它们的起源、代表人物、主要特点和标志性作品，以便对这些流派的概念和设计风格有更清晰的认知，进而更好地运用到Midjourney提示词中。

○ **古埃及艺术**

特点： 写实、象征性、均衡的表现方式，强调永恒和神圣的主题。

古埃及艺术主要表现在墓穴壁画、神庙雕塑、陶瓷器和珠宝等方面。其特点包括图像的扁平性、正面或侧面的人物描绘、象征性的符号和符文，以及对人物、神话和宗教主题的强调。古埃及艺术可以呈现一种古老、神秘和独特的视觉风格。使用古埃及艺术的元素和符号，可以赋予设计作品一种历史感和文化特色。

关键词： 古埃及艺术（可以用于文化展示、旅游宣传、艺术创作和教育领域）。

英文提示词： Logo, Ancient Egyptian art --chaos 90。

生成效果如图6-1所示。

图6-1

关键词: 法老(可用于图形设计中的元素添加,如文化机构、历史博物馆、学术等领域)。

英文提示词: Logo, Pharaoh --chaos 90。

生成效果如图6-2所示。

图6-2

关键词: 金字塔(可营造财富、成功的暗示)。

英文提示词: Logo, Pyramid --chaos 90。

生成效果如图6-3所示。

图6-3

关键词: 古埃及神像(可用于图形设计中的元素添加,能营造神秘、独特的氛围)。

英文提示词: Logo, Ancient Egyptian Gods --chaos 90。

生成效果如图6-4所示。

图6-4

关键词：古埃及荷花（可用于图形设计中的元素添加，创造出优雅、自然的视觉效果）。
英文提示词：Logo, Ancient Egyptian lotus --chaos 90。
生成效果如图6-5所示。

图6-5

○ **古希腊艺术**

特点：强调人体比例和理想化，追求和谐、对称和平衡的表现方式。

古希腊艺术的特点包括对人体比例的追求、自然主义的表现、几何和对称的设计，以及对神话和英雄故事的描绘。

关键词：希腊柱式（可用于设计中的构图和排版，创造出平衡和优雅的视觉效果）。
英文提示词：Logo, Greek Column --chaos 90。
生成效果如图6-6所示。

图6-6

关键词：古希腊人物（如雅典娜、赫拉克勒斯等。这些人物形象可以用于平面设计中的图标或标志，以传达力量、智慧或优雅等特点）。
英文提示词：Logo, Ancient Greek figures --chaos 90。

生成效果如图6-7所示。

图6-7

关键词： 古希腊几何图案（如螺旋、齿轮和锁链等，可以用于背景纹理、边框或装饰性元素，增加设计的视觉吸引力和复杂度）。

英文提示词： Logo, Ancient Greek geometric patterns --chaos 90。

生成效果如图6-8所示。

图6-8

○ **古罗马艺术**

特点： 古罗马艺术注重实用性、壮观性和宏伟的建筑设计，雕塑和绘画普遍应用。

关键词： 古罗马雕塑（可丰富设计作品的内涵和视觉吸引力）。

英文提示词： Logo, Ancient Roman sculpture --chaos 90。

生成效果如图6-9所示。

图6-9

关键词： 古罗马壁画（常用于装饰室内空间，壁画的色彩和纹理可以用于平面设计中的背景、纹理或插图，增强视觉上的丰富度和层次感）。

英文提示词： Logo, Ancient Roman frescoes --chaos 90。

生成效果如图6-10所示。

图6-10

关键词： 罗马数字（可以用于设计中的排版、标题或标志，赋予设计以古典、优雅的风格）。

英文提示词： Logo, Roman numerals --chaos 90。

生成效果如图6-11所示。

图6-11

○ **文艺复兴艺术**

特点： 追求古典艺术的复兴，强调透视、人体解剖和自然主义的表现方式。

文艺复兴艺术标志着对古典文化的重拾和对人类中心主义的强调，以对人体比例、透视、光影效果和自然主义的追求而闻名。

关键词： 神圣几何学（可以用于平面设计中的构图、排版和图案设计，创造出对称、和谐的视觉效果）。

英文提示词： Logo, Sacred Geometry --chaos 90。

生成效果如图6-12所示。

图6-12

关键词： 线性透视（可以应用于平面设计中的构图、背景和景深效果，使设计呈现出立体感和空间感）。

英文提示词： Logo, Linear perspective --chaos 90。

生成效果如图6-13所示。

图6-13

○ **巴洛克艺术**

特点： 追求豪华、装饰和戏剧性的效果，常常运用复杂的曲线、丰富的细节和强烈的对比。

关键词： 巴洛克装饰（可以应用于平面设计中的背景、边框、花纹或装饰性图案，创造出华丽而复杂的视觉效果）。

英文提示词： Logo, Baroque decoration --chaos 90。

生成效果如图6-14所示。

图6-14

○ **新古典主义艺术**

特点：受古希腊和古罗马艺术的启发，追求理性、简洁和对称的表现方式，强调理性和平衡。

关键词：新古典主义对称和均衡（可以运用对称的排版、图形或图案来传达新古典主义的简洁和平衡之美）。

英文提示词：Logo, Neoclassicism, symmetry and balance --chaos 90。

生成效果如图6-15所示。

图6-15

○ **印象派艺术**

特点：强调对光线、色彩和瞬间感觉的捕捉与表现，追求自然、生动和个人感受的表达。

关键词：印象派光线（可以运用动态的元素、流动的线条或冻结的瞬间图像来传达印象派瞬间捕捉的特点）。

英文提示词：Logo, Impressionism light --chaos 90。

生成效果如图6-16所示。

图6-16

关键词：印象的再创造（可以运用多层次的图像、模糊的边缘和不完整的形状来传达后印象派的印象再创造）。

英文提示词：Logo, Post-Recreation of Impression --chaos 90。

生成效果如图6-17所示。

图6-17

○ **立体主义艺术**

特点：将物体拆解成几何形状，多角度表现，突破传统透视规则。

立体主义艺术强调通过几何形状和立体感的表现来重新构思和呈现物体的形态和空间关系。

关键词：立体构图（可以运用立体构图原则，将元素进行分割、重组和重叠）。

英文提示词：Logo, Cubist Composition --chaos 90。

生成效果如图6-18所示。

图6-18

关键词：立体主义，多重视角（可以运用多个视角、碎片化的图像来打破传统的单一透视）。

英文提示词：Logo, Cubism, multiple perspectives --chaos 90。

生成效果如图6-19所示。

图6-19

○ **表现主义艺术**

特点：强调对内心情感和主观体验的直接表达，通过夸张、扭曲和象征性的形式来呈现内在情感和思想。

关键词：表现主义，动态和能量（可以运用动态的线条、形状和图像排列，创造出具有活力和动感的设计作品）。

英文提示词：Logo, Expressionism, dynamics and energy --chaos 90。

生成效果如图6-20所示。

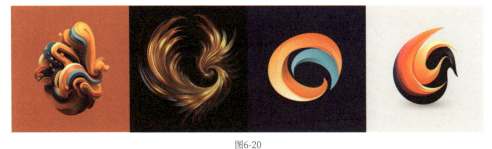

图6-20

○ **抽象艺术**

特点：强调形式、色彩、线条和纹理等非具象表达，通过对现实世界的简化、提炼和抽象来表达艺术家的想法、情感和观点。

关键词： 抽象表达（可以通过抽象的图形、符号和组合，创造出令人深思和引发联想的设计作品）。

英文提示词： Logo, Abstract Expression --chaos 90。

生成效果如图6-21所示。

图6-21

- **极简主义艺术**

 特点： 简化和纯粹化的表现方式，强调形式的简洁性和纯粹性。

 极简主义艺术强调简洁、明快和精确表达的设计风格，追求通过极少的元素和简化的形式来传达信息和引发观者的共鸣。

 关键词： 极简主义，平面与几何形状（可以传达简洁、精确有序的设计理念）。

 英文提示词： Logo, Minimalism, planes and geometric shapes --chaos 90。

 生成效果如图6-22所示。

图6-22

- **街头艺术**

 特点： 是一种在公共空间、街道墙壁、建筑物表面进行艺术创作的形式，常常表达个人观点、社会问题和文化反思。

 关键词： 涂鸦字体（在平面设计中运用涂鸦字体可以使文字部分呈现出街头艺术的风格和氛围）。

英文提示词： Logo, Graffiti Fonts --chaos 90。

生成效果如图6-23所示。

图6-23

○ **超现实主义艺术**

特点： 强调梦幻、超越现实和非理性的创作方式。探索潜意识和超越常规思维的领域，通过将不同的元素和概念结合在一起，创造出超现实和离奇的视觉效果。

关键词： 超现实梦境（可以运用梦幻的图像、景观和元素，创造出超现实的感觉和视觉效果）。

英文提示词： Logo, Surreal Dreams --chaos 90。

生成效果如图6-24所示。

图6-24

○ **数字艺术**

特点： 是一种以数字技术为媒介和创作工具的艺术形式，它涵盖了多个领域，包括数字绘画、数码摄影、计算艺术和互动艺术等。数字艺术不属于艺术流派。

关键词： 像素化（可以运用像素化的效果，创造出独特的图像呈现方式和视觉效果）。

英文提示词： Logo, Pixelation --chaos 90。

生成效果如图6-25所示。

图6-25

关键词： 3D渐变（能将Logo图形美化得独特、精致）。
英文提示词： Logo, 3D Gradient --chaos 90。

生成效果如图6-26所示。

图6-26

关键词： 低多边形（使用简化的多边形来表现物体或场景，创造出抽象、几何化的效果）。
英文提示词： Logo, Low poly --chaos 90。

生成效果如图6-27所示。

图6-27

○ **中国传统风格**

中国水墨、中国剪纸、瘦金体和唐代艺术等都是中国传统文化的重要组成部分，为设计提供了丰富的灵感和元素。

中国传统元素包括传统建筑、服饰、图案和器物等,具有深厚的文化内涵和象征意义,为设计注入独特的中国风格。中国水墨是一种注重意境和氛围表现的绘画形式,以墨、笔和纸为主要工具,追求写意的表达方式。剪纸是中国的一种以剪纸技巧创造出各种形状和图案的艺术形式,常用于装饰和传达吉祥寓意。瘦金体是中国的一种独特的书法字体形式,以简洁、纤细的线条和独特的笔画走势闻名。唐代艺术强调形象的写实和线条的流畅,展现出宏大、气势磅礴的风格……这些传统风格可以为设计带来丰富的文化内涵和独特的视觉魅力,与现代设计相结合,可创造出独特且具有时代感的视觉效果。

关键词: 中国水墨(可以运用水墨的笔触、渐变和色调,创造出具有中国传统绘画风格的设计作品)。

英文提示词: Logo, Chinese Ink and Wash --chaos 90。

生成效果如图6-28所示。

图6-28

关键词: 中国传统元素(可以运用具有古韵的色调、图案和装饰,营造出中国传统气息)。

英文提示词: Logo, Chinese traditional elements --chaos 90。

生成效果如图6-29所示。

图6-29

关键词: 中国剪纸(可以在设计中用来创造独特的视觉效果)。

英文提示词: Logo, Chinese Paper Cutting --chaos 90。

生成效果如图6-30所示。

图6-30

关键词： 瘦金体（可用于Logo设计的线条或图形处理，创造独特的视觉效果）。
英文提示词： Logo, Slender Gold --chaos 90。

生成效果如图6-31所示。

图6-31

关键词： 唐代艺术（可呈现出宏伟壮丽、丰富多彩、独特而精湛的风格）。
英文提示词： Logo, Tang Dynasty Art --chaos 90。

生成效果如图6-32所示。

图6-32

○ **特色文化风格**

　　特色文化风格是以特定民族文化特征为基础的独特艺术风格。它通过民族传统、手工艺和独特的元素展现深厚的文化底蕴，呈现出丰富多样的审美观念和独特风貌。这种风格注重细节、色彩和纹饰，传递了丰富多样的文化特色。

关键词： 因纽特风格（可以在图形设计中体现异域特征和美学特色）。

英文提示词： Logo, Inuit Art Style --chaos 90。

生成效果如图6-33所示。

图6-33

关键词： 莫切艺术（可以在设计中创造出具有古老文化氛围和独特魅力的设计作品）。

英文提示词： Logo, Moche art --chaos 90。

生成效果如图6-34所示。

图6-34

○ 特色艺术家

艺术家通过对自身经历、文化背景和情感的深入探索，将个人的独特视觉语言与艺术表达相结合，呈现出独具一格的艺术风格。他们的作品富有创新性和探索精神，突破常规，创造出引人入胜的艺术体验。

关键词： 毕加索线条（简洁而有力，可以赋予作品强烈的表现力和独特的风格）。

英文提示词： Logo, Picasso Lines --chaos 90。

生成效果如图6-35所示。

图6-35

关键词：孟菲斯风格（能使Logo设计看起来有活泼感，不受拘束）。
英文提示词：Logo, Memphis Style --chaos 90。
生成效果如图6-36所示。

图6-36

关键词：达利的超现实主义（将梦境和现实融合在一起，突出奇幻和离奇感）。
英文提示词：Logo, Dali's Surrealism --chaos 90。
生成效果如图6-37所示。

图6-37

关键词：菲利普·斯塔克的线条（使用有趣、出人意料的元素，使作品更具个性和趣味性）。
英文提示词：Logo, Philippe Stark's graphics --chaos 90。
生成效果如图6-38所示。

图6-38

关键词：康定斯基的几何图形（以抽象的几何线条和明亮的色彩组合创造出独特的视觉效果）。
英文提示词：Logo, Kandinsky's geometry --chaos 90。

生成效果如图6-39所示。

图6-39

关键词： 布里奇特·赖利的视错觉效果（以光学艺术为基础，通过线条和色彩的变化营造出动态的感觉）。

英文提示词： Logo, Bridget Riley's optical illusion effect --chaos 90。

生成效果如图6-40所示。

图6-40

关键词： 索尔·勒维特的重复图形（以简单的几何形状和重复的图案为特色，通过线条和颜色的变化创造出抽象的视觉效果）。

英文提示词： Logo, Sol LeWitt's repeating graphics --chaos 90。

生成效果如图6-41所示。

图6-41

关键词： 赫苏斯·拉斐尔·索托的线条（以光线和运动为特色，通过使用细长的线条和透视效果，创造出立体感和动态感）。

英文提示词： Logo, the lines of Jesús Rafael Soto --chaos 90。

生成效果如图6-42所示。

图6-42

关键词： 约瑟夫·阿伯斯的形状交互（利用色彩的相互关系和形状的交互作用对视觉感知的影响）。

英文提示词： Logo, Josef Albers' shape interaction --chaos 90。

生成效果如图6-43所示。

图6-43

我们需要理解每个风格或流派背后的核心思想，而非仅仅记住某个艺术风格或流派的表面特征。只有这样，我们才能为设计的Logo注入更深厚的内涵和独特的魅力，真正从品牌视角出发，形成一个具备整体性思维框架的设计。这样的设计将不再是快速消费时代产出的视觉垃圾，而是能展现出更高品质和更具意义的视觉艺术作品。

第 7 章

多种风格 Logo 示例

　　品牌Logo的风格要与品牌的定位、目标受众、核心价值和个性相契合，同时具备独特性、辨识性和情感共鸣力。本章将从品牌信息收集出发，为大家展示使用Midjourney生成不同Logo的流程，带领大家了解如何生成与品牌相匹配的风格的Logo。

7.1 卡通 Logo 示例

卡通风格是一种以夸张、简化和明亮色彩为特点的视觉表现形式，常用于漫画、动画和儿童媒介等领域。它能够吸引观众的注意力，并营造轻松、友好的氛围，对于年轻受众和追求活泼形象的品牌具有吸引力。

表7-1所示为某品牌核心信息说明，具体设计方案如表7-2所示。

表7-1

品牌核心信息	具体说明
品牌名称	PlayfulLand
品牌介绍	PlayfulLand是一个专注于儿童乐园和儿童娱乐的品牌，致力于为孩子们创造快乐、充满想象力和互动的游戏体验。PlayfulLand通过设计创新的游乐设施和举办丰富多彩的活动，为孩子们提供一个安全、有趣的乐园，激发他们的创造力和探索精神
品牌价值主张	PlayfulLand秉承以儿童为中心的理念，注重孩子们的身心健康和全面发展。提供各种富有挑战性和趣味性的游戏和活动，培养他们的社交能力、协作精神和创造力。PlayfulLand相信每个孩子都是独特的，每个孩子都应该有属于他自己的乐园
目标受众	①寻找安全、有趣和有教育意义的儿童娱乐场所的儿童和家庭消费者 ②希望为学生提供丰富多彩的户外活动和社交体验的学校和幼儿园 ③寻求合作伙伴来举办儿童娱乐活动的儿童活动组织和社区组织
竞争对手	①竞争对手A ②竞争对手B ③竞争对手C
品牌定位	PlayfulLand致力于打造安全、有趣和富有教育意义的儿童娱乐场所，旨在成为儿童乐园领域的领先品牌，为孩子们提供具有较强创造性和互动性的游戏体验
识别性	品牌标识应具有活泼、亲切和可爱的感觉，可以选择代表儿童的形象作为主体，如小动物、笑脸或游戏道具等。可以运用明亮、鲜艳的色彩，以吸引孩子们的注意力。选择简洁、圆润的字体，可读性强，也符合儿童的审美
应用场景	PlayfulLand的品牌标识将应用于儿童乐园的宣传物料、游戏设施、活动海报等各种媒介上。此外，PlayfulLand还计划与学校、幼儿园和社区组织合作，将品牌标识应用于合作项目的标识、活动场地和宣传渠道，以凸显PlayfulLand为儿童娱乐和成长所做的贡献

表7-2

设计方案	说明
Logo类型	象形标识
主体描述	选择可爱的手绘动物形象作为主体，传达乐园的欢乐与温馨氛围

续表

设计方案	说明
设计风格	手绘风格
参数指令	①运用卡通风格描绘一个可爱的小熊形象，突出动物形象的可爱特点 ②为了传达品牌的童真和活泼，选择自然流畅的手写字体 ③整体设计风格应注重卡通感，唤起人们对乐园体验的联想

根据已知信息让ChatGPT提供卡通风格艺术家信息，它列举了尼克·帕克（Nick Park）、查尔斯·舒尔茨（Charles M. Schulz）、手冢治虫（Osamu Tezuka）、吉姆·戴维斯（Jim Davis）、杰玛·科雷尔（Gemma Correll）等艺术家。按照ChatGPT提供的艺术家分别让Midjourney生成参考图片。

提示词：象形标识，一只可爱的小熊，卡通风格，尼克·帕克风格，超高清，8K --chaos 90。

英文提示词：Pictorial logo, a cute little bear, cartoon style, Nick Park style, Ultra HD, 8K --chaos 90。

生成效果如图7-1所示。

图7-1 尼克·帕克风格

以下生成图所用的提示词除了人名有所变化，其他与上述信息相同，因此不再列举出来。生成效果如图7-2～图7-5所示。

图7-2 查尔斯·舒尔茨风格

图7-3 手冢治虫风格

图7-4 吉姆·戴维斯风格

图7-5 杰玛·科雷尔风格

 通过观察相关艺术家风格参考图，可以发现与预期更贴合的是杰玛·科雷尔的作品，其作品展现了更强的延展性，适合作为Logo图形。但单纯说明是什么动物是不够的，还要传达出欢乐和可爱感。同时，笔者不希望通过具体形状教条化地定义小熊形象（因为孩子们会长时间接触这个Logo图形，会逐渐形成对小熊的固定认知），而是希望给予孩子们更多的自由发挥和联想的空间。为了让Logo表现出积极、阳光和欢乐的感觉，颜色选择鲜艳的红色和温暖的橘色，以增强设计的层次感和柔和度，营造出温暖而流畅的视觉效果。调整后输入提示词：象形标识，一只俏皮、表情开心的小熊，鲜艳的红色，温暖的橘色，卡通风格，杰玛·科雷尔风格，几何图形概括，儿童卡通，概括描绘，俏皮的角色设计，平面和图形，超高清，8K --chaos 90。

 英文提示词： Pictogram logo, a playful, happy expression bear, bright red, warm orange, cartoon style, Gemma Correll style, geometric generalisation, children's cartoon, generalised depiction, playful character design, flat and graphic, UHD, 8K --chaos 90。

生成效果如图7-6所示。

图7-6

在Midjourney提示词框中，加入图7-6中第3幅图的链接，并进一步调整提示词并输入：象形标识，一只俏皮、表情开心的小熊，鲜艳的红色，温暖的橘色，卡通风格，杰玛·科雷尔风格，几何图形概括，儿童卡通，概括描绘，幻想，装饰性，独特，想象力，俏皮的角色设计，平面和图形，超高清，8K --chaos 90。

英文提示词：Pictogram logo, a playful, happy expression bear, bright red, warm orange, cartoon style, Gemma Correll style, geometric generalisation, children's cartoon, generalised depiction, fantasy, decorative, unique, imaginative, playful character design, flat and graphic, UHD, 8K --chaos 90。

生成效果如图7-7所示。

图7-7

在Logo设计中，选择合适的字体是非常重要的一步。这里让ChatGPT推荐了3款适合作为品牌Logo的字体（注意要求免费商用），并分别给出了优缺点。它推荐的字体有Pacifico、Amatic SC和Fredoka One。Pacifico笔画自然流畅、活泼；Amatic SC笔画圆润、可爱；Fredoka One圆润、简洁，适合传达品牌的活泼和童真。相比之下，Pacifico字体更适合本品牌，所以最终选择Pacifico字体，然后让ChatGPT给出可以下载Pacifico字体的网站链接并下载。

上一步生成的图像有的表情符合预期，有的想象力符合预期，将符合预期的元素进行手动调整，并加入所选择的品牌字体，最终效果如图7-8所示。

图7-8

7.2 徽章 Logo 示例

徽章风格是一种以徽章或徽记为设计元素的视觉表现形式。它采用简化的形状和图案,结合饱和的色彩和明确的边框,以营造具有象征意义和独特性的品牌形象。某品牌希望设计徽章风格的Logo,品牌核心信息如表7-3所示,设计方案如表7-4所示。

表7-3

品牌核心信息	具体说明
品牌名称	学道堂
品牌介绍	学道堂是一个专注于知识探索和学术研究的品牌,致力于传承和弘扬中华传统文化,激发人们对知识的热爱和学习的动力。学道堂通过提供丰富多样的学术活动和知识学习体验,帮助人们深入了解中华传统文化的博大精深,提升思考能力,促进个人成长
品牌价值主张	学道堂以学问为核心,注重培养人们的探索精神、批判思维和学术素养。学道堂提供各种具有启发性和互动性的学术活动,让人们感受中华传统文化的深厚底蕴,发现自己的兴趣和潜力。学道堂相信每个人都有增长学识的愿望,每个人都应该有机会探索和传承中华文明
目标受众	①寻找具有启发和学术意义的学习和知识活动,希望了解中华传统文化内涵的学生和家庭消费者 ②希望为学生提供全面中华传统文化教育和学术培养的教育机构 ③寻求合作伙伴来共同开展中华传统文化研究和传播项目的学术研究机构
竞争对手	①竞争对手A ②竞争对手B ③竞争对手C
品牌定位	学道堂旨在成为中华传统文化探索和学术研究领域的领先品牌,致力于打造丰富多样、有启发性和有学术意义的中华传统文化体验场所
识别性	品牌标识应具有中华传统文化的内涵,可以选择代表中华传统文化的元素作为主题,如图书、传统器物或文化符号等。可以运用具有历史底蕴的色彩,如中国红、古铜色或书院灰,以传达品牌的文化性和内涵。选择具有书法特色或传统文化氛围的字体,既具有艺术美感,又能展现品牌的独特性和磅礴气势
应用场景	品牌标识将应用于品牌的服装、宣传物料、自媒体、活动海报等各种媒介上。此外还计划与公益组织合作,将品牌标识应用于合作项目的标识、活动场地和宣传渠道,以进一步拓展品牌影响力

表7-4

设计方案	说明
Logo类型	徽章标识
主体描述	以中华传统文化元素为主题,突出学术和文化的特质

续表

设计方案	说明
设计风格	古典艺术风格
参数指令	①设计一个徽章风格的Logo，以中华传统文化的元素为主体 ②在徽章的中心使用一个装饰性的花纹或典籍上的图案，表达学问和知识的内涵 ③周围环绕着一个华丽的边框，使用传统图案或纹饰来增加古典美感 ④选择正统的楷书或篆书，以展现中华传统书法艺术

相比图书和传统器物，文化符号更具有深度和通用性，能够更好地贴合品牌的核心概念，体现学道堂品牌的属性。通过与ChatGPT的交互，我们可以快速获取与中华传统文化相关的符号，进一步确定适合品牌的元素，如书法、传统花纹等。整理提示词后输入：徽章标识，以中国传统花纹中的一朵莲花为主体，云纹作为边框辅助元素，篆书字体，颜色是中国红、金黄色，中国传统风格，传统花纹风格，徽章风格，超清晰，8K --chaos 90。

英文提示词： Badge logo, a lotus flower in a traditional Chinese floral motif as the main body, with a cloud motif as a supporting element in the border, in seal script, in Chinese red and gold, in the traditional Chinese style, in the traditional floral style, in the badge style, super clear, 8K --chaos 90。

生成效果如图7-9所示。

图7-9

产出的图片效果比较符合预期，不过其呈现的形式过于传统，装饰性太强，与品牌Logo属性还有一定的差距。需要增加一些风格描述来缩小呈现的范围。调整提示词并输入：徽章标识，以中国传统花纹中的一朵莲花为主体，云纹作为边框辅助元素，篆书字体，颜色是中国红、金黄色，中国传统风格，传统花纹风格，现代简约，徽章风格，超清晰，8K --chaos 90。

英文提示词： Badge logo, a lotus flower in a traditional Chinese floral motif as the main body, with a cloud motif as a supporting element in the border, in seal script, in Chinese red and gold, in the traditional Chinese style, in the traditional floral style,modern simplicity style, in the badge style, super clear, 8K --chaos 90。

为了提高效率，这里将同一提示词重复提交生成3次，这样能快速得到多种不同方案，最终效果如图7-10所示。

图7-10

前面生成的图形中有符合预期的主体元素与辅助元素，可以自行将这些元素组合到一起。这里挑选了图7-9所示第4个图片中的云纹元素与图7-10所示第4个图片中的主体莲花纹路元素，在Photoshop中进行调整，效果如图7-11所示。

图7-11

将图7-11上传至Midjourney中，并获取图片链接。在Midjourney中输入或选择命令"/imagine"，然后输入图片链接和提示词，如图7-12所示，意为：徽章标识，以中国传统花纹中的一朵莲花为主体，云纹作为边框辅助元素，篆书字体，颜色是中国红、金黄色，中华传统风格，传统花纹风格，徽章风格，超清晰，8K --chaos 90 --iw 2。

Badge Logo, a lotus flower in a traditional Chinese floral motif as the main body, with a cloud motif as a supporting element in the border, in seal script, in Chinese red and gold, in the traditional Chinese style, in the traditional floral style, in the badge style, super clear, 8K --chaos 90 --iw 2。

图7-12

生成效果如图7-13所示。

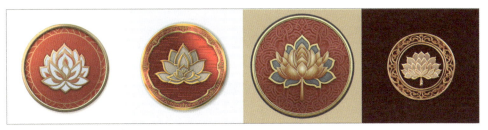

图7-13

第4个图形非常漂亮，但其中的莲花效果平平，没有识别性，图7-11中的莲花更为合适，所以将两者单独上传，使用命令"/blend"并加入提示词，如图7-14所示。

图7-14

生成效果如图7-15所示。

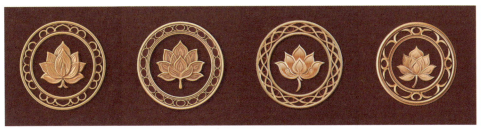

图7-15

边框花纹仍不理想,将图7-15中的花纹上传,以"图片链接+提示词"的形式重新生成,生成效果如图7-16所示。

图7-16

对比第2个和第4个图形,笔者认为第2个比较合适。主体莲花使用图7-15中的第2个,因为此莲花形象具有视觉上的正向感,能够传达平衡与和谐的理念。使用对称性图案,可以营造一种视觉上的平衡感,让人感受到秩序与和谐的美感,可传达品牌对于祥和、繁荣和吉祥的追求,进一步增强品牌的正能量和积极形象。略作调整后的效果如图7-17所示。

图7-17

7.3 抽象 Logo 示例

抽象风格是一种强调非具象、简化形式和图像的艺术风格,通过抽象化的符号、非传统的颜色和艺术化的图案,创造独特而富有艺术性的视觉效果。它突破传统的表现方式,通过几何形状、线条、色彩和负空间的运用,传达信息和情感,激发观者的联想,营造出独特的视觉形象。

表7-5所示为某品牌核心信息说明,具体设计方案如表7-6所示。

表7-5

品牌核心信息	具体说明
品牌名称	AineScape
品牌介绍	AineScape是一个专注于艺术和创意空间的品牌,提供艺术工作室、画廊、创意工坊和艺术活动等多种资源,致力于为艺术家和创意人群提供灵感、创作和展示的场所,打造一个充满艺术氛围和创造力的社区
品牌价值主张	AineScape秉承鼓励创意、推动艺术发展的理念,致力于提供一个激发创意灵感、促进艺术交流和展示作品的平台。AineScape相信每个人都有创造力,每个人都应该有机会表达自己的艺术才华
目标受众	①寻找创作与展示作品的空间和社交平台的艺术家和创意人群 ②渴望参与艺术活动、观赏艺术品并与艺术家互动的艺术爱好者 ③寻求艺术合作和活动场地的创意企业和组织
品牌定位	AineScape旨在成为艺术和创意空间领域的领先品牌,致力于打造一个充满艺术氛围和创造力的社区,成为艺术家和创意人群喜爱的场所
识别性	品牌标识应具有艺术感和创造力的特点,可以选择与艺术相关的元素作为主题,可以运用鲜明、饱满的色彩,以凸显艺术的活力和创造力。选择具有艺术美感和独特性的字体,既能体现品牌的专业性,也能展示创意和艺术的特点
应用场景	AineScape的品牌标识将应用于艺术工作室、画廊、创意工坊、艺术活动和宣传物料等各种媒介上。此外,AineScape还计划与艺术院校、艺术组织和创意企业合作,将品牌标识应用于合作项目的标识、活动场地和宣传渠道上,以展示AineScape为艺术和创意所做的贡献

表7-6

设计方案	说明
Logo类型	图形标识
主体描述	利用艺术字形式呈现出字母"A"和"S",通过造型展现创意与艺术的特点

续表

设计方案	说明
设计风格	印象风格
参数指令	①选用独特的艺术风格并创造出抽象的图形（类似字母的形状），突出艺术性和创造力 ②采用饱和的色彩，从柔和的蓝色渐变到温暖的橙色，象征着艺术的多样性和强创意的燃烧 ③整体设计风格注重表达艺术的印象，让人联想到丰富多彩的艺术体验

使用抽象的图形来形成类似字母"A"和"S"的标识，并采用饱和的色彩渐变设计，此时笔者想到可以运用布里奇特·赖利的视错觉效果、印象派光线和立体构图等关键风格元素，以限定和定义标识的风格。这里先做抽象图形部分，不提及颜色描述，否则生成效果不太理想。将多组提示词分别生成图形并对比，然后酌情整理提示词并输入：图形标识，形似字母"A"和"S"的抽象图形，布里奇特·赖利的视错觉效果，超清晰，8K --chaos 90。

英文提示词： Graphic logo, abstract shapes resembling the letters A and S, Bridget Riley's optical illusion effect, super clear, 8K --chaos 90。

生成效果如图7-18所示。

图7-18

将提示词"布里奇特·赖利的视错觉效果"改为"印象派光线"（impressionistic light）后，生成效果如图7-19所示。

图7-19

将提示词"印象派光线"改为"立体主义多重视角"(Cubism in multiple perspectives)后,生成效果如图7-20所示。

图7-20

这一步主要是确定风格提示词。以上生成的图像为我们提供了非常出色的设计灵感，其中一些图像甚至稍作修改便可作为Logo图形。过多的手动调整将削弱学习使用AIGC技术的意义。在日常练习中，我们应该注重提升提示词水平、融图水平及参数应用等能力。只有这样，我们才能真正享受使用AIGC技术的乐趣。

从生成的图像来看，立体主义的多重视角和印象派光线更符合笔者的构想。因此，需要加入一些具体的提示词，以便人工智能更好地理解我们的意图。进一步调整提示词并输入：图形标识，两条粗细不一的飘带形似字母"A"和"S"，外轮廓好似一个圆形，负空间，线条流畅，对比强烈，从柔和的蓝色渐变到温暖的橙色，立体主义多重视角，印象派光线，超清晰，8K --chaos 90。

英文提示词： Graphic logo, two thick and thin ribbons resembling the letters A and S, the outer outline resembling a circle, negative space, smooth lines, strong contrasts, fading from soft blue to warm orange, cubist multiple views, impressionistic light, super clear, 8K --chaos 90。

生成效果如图7-21所示。

图7-21

图7-21中的图形结构及图形内容比较符合预期，但过于立体化，作为品牌Logo，延展性不足，需要调整为偏扁平化的效果。调整提示词并输入：图形标识，两条粗细不一的飘带形似字母"A"和"S"，外轮廓好似一个圆形，负空间，线条流畅，对比强烈，从柔和的蓝色渐变到温暖的橙色，立体主义多重视角，印象派光线，扁平化，简洁，图标化，线条与形状，强调层次，超清晰，8K --chaos 90。

英文提示词： Graphic logo, two thick and thin ribbons resembling the letters A and S, outer outline resembling a circle, negative space, smooth lines, strong contrasts, gradation from soft blue to warm orange, cubist multiple views, impressionistic light, flattening, simplicity, iconography, lines and shapes, emphasis on layers, ultra-sharp, 8K --chaos 90。

生成效果如图7-22所示。

图7-22

图7-22所示的第2个方案的抽象字母像字母"A"和"S"的结合体，非常漂亮，第4个的配色非常适合。使用字母"A"和"S"的图像一起放入Midjourney进行融合。使用命令"/blend"，并将上述图片放入框内，然后加入上一步的提示词，如图7-23所示。生成效果如图7-24所示。

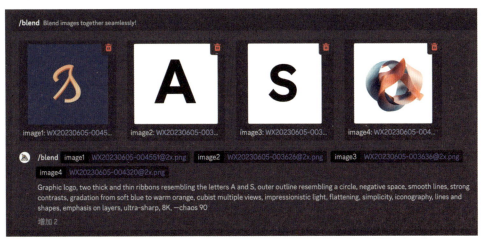

图7-23

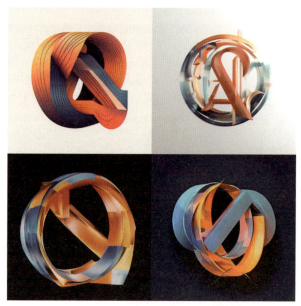

图7-24

选择符合预期构想的元素进行手动调整并加入品牌名,最终效果如图7-25所示。

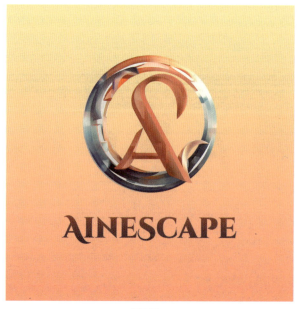

图7-25

7.4 经典 Logo 示例

经典风格是指具有传统、优雅和永恒特质的设计风格，以简洁、对称、平衡的布局为基础，搭配传统的字体和色彩，创造出高雅和品质感的视觉效果。经典风格的Logo设计能够传递出传统、优雅和永恒的特质，营造出令人印象深刻且具有持久影响力的品牌形象。

表7-7所示为某品牌核心信息说明，具体设计方案如表7-8所示。

表7-7

品牌核心信息	具体信息
品牌名称	MONS
品牌介绍	MONS是一个专注于精酿啤酒的品牌，旨在提供高质量、创新和独特的精酿啤酒体验。MONS拥有自己的啤酒厂，致力于酿造口感丰富、风味独特的啤酒
品牌价值主张	MONS坚持品质至上，追求卓越的酿造工艺和口感，注重传统的酿酒技术，并结合创新的配方和酿造方法，为消费者带来印象深刻的味觉体验
目标受众	①年轻群体。啤酒爱好者和品鉴师，寻求独特、高品质的精酿啤酒体验 ②餐厅、酒吧和零售店，希望提供独特和优质的精酿啤酒供应 ③啤酒活动和展会组织者
竞争对手	①竞争对手A ②竞争对手B ③竞争对手C
品牌定位	MONS旨在成为精酿啤酒领域的领先品牌，以高品质、创新和多样性为特点
识别性	品牌标识应具有趣味性、独特性，令人印象深刻。可以选择代表MONS（源于怪兽的英文"monster"）的形象作为主题，如怪兽、独角兽或与啤酒相关的元素等。颜色可以采用黑白灰、红色点缀的色系，以突出品牌的专业性和活力。选择可读性强、独特而富有个性的字体，以展示品牌的个性和魅力
应用场景	品牌标识将应用于精酿啤酒厂的宣传物料、啤酒瓶标签、酒吧菜单等各种媒介上。此外，MONS还计划参加啤酒展会和活动，将品牌标识应用于展位、宣传品和活动场地，以展示酿酒技艺和产品多样性

表7-8

设计方案	说明
Logo类型	象形标识
主体描述	选择中国传统文化中的瑞兽形象作为主体，与品牌名进行呼应
设计风格	经典风格
参数指令	采用黑白调或中性色调，以营造出专业、稳定的氛围，同时与兽的形象相协调，传达品牌的专业性

首先根据方案确定瑞兽主体形象。让ChatGPT罗列出中国传统文化中的各种瑞兽、神兽、怪兽等，符合品牌属性即可。ChatGPT提供了貔貅、麒麟、螭吻和龙4种。这些神兽都有着与MONS品牌属性相符合的特点，它们在中国传统文化中常常被用来象征吉祥、欢乐和神秘的元素。其中貔貅的形象有着吉祥辟邪、吸纳财富的寓意，形象又十分可爱，相对比较符合MONS品牌属性。但是传统文化中貔貅的视觉形象多是纹样化的，少一些简约、经典之感。

确定了标识主体，也有了计划体现的风格，确认提示词后输入：象形标识，一个可爱的貔貅在喝啤酒的形象，黑白色，简化和几何化的线条，经典风格，极简风格，黄金比例，新古典主义对称和均衡，超清晰，8K --chaos 90。

英文提示词： Pictogram logo, image of a lovely brave man drinking a beer, black and white, simplified and geometric lines, classic style, minimalist style, golden ratio, neoclassical symmetry and balance, super clear, 8K --chaos 90。

生成效果如图7-26所示。

图7-26

生成后的效果非常不理想，可以看出Midjourney对貔貅形象并不了解，这时需要具象化描述出貔貅的体貌特征。传说中貔貅的外貌形似老虎或熊，毛色是灰白色的，身形如虎豹，首尾似龙状，其色亦金亦玉，其肩长有一对羽翼却不可伸展，头生一角并后仰。描述啤酒时可以使用水杯作为媒介。调整提示词后输入：象形标识，一只老虎头像在画面中央，展现出可爱与活泼，老虎的嘴边有一个倾斜的水杯，黑白色，极简流畅的曲线图形，经典风格为主，极简风格，黄金比例，对称和均衡，超清晰，8K --chaos 90。

Pictorial logo, a tiger's head in the centre of the image, showing cuteness and liveliness, a tilted water cup by the tiger's mouth, black and white, minimalist and smooth curved graphics, classic style predominant, minimalist, golden ratio, symmetrical and balanced, super clear, 8K --chaos 90。

生成效果如图7-27所示。

图7-27

将提示词"老虎的嘴边有一个倾斜的水杯"换为"熊的嘴边有一个倾斜的水杯（A tilted water glass near the bear's mouth）"后生成，效果如图7-28所示。

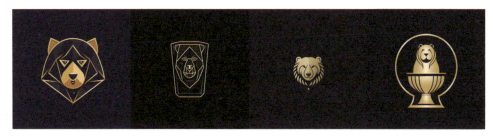

图7-28

使用命令"/blend"，并以"图片+图片+提示词"的格式输入（笔者习惯先以"图片+图片"的形式输入并等待生成，然后单击重新生成按钮，在弹出的对话框中加入提示词，这样生成的图形更贴合自己想要的效果），将两个合适的图形融合，如图7-29所示。调整提示词后输入：象形标识，一只长着熊的头、脸像老虎的卡通怪兽头像在画面中央，展现出可爱与活泼，怪兽的嘴边有一个倾斜的水杯，黑白色，图标化，黄金比例，对称和均衡，极简风格，极简流畅的曲线图形，经典风格为主，超清晰，8K --chaos 90。

英文提示词： Pictorial logo, a cartoon monster head with a bear's head and a tiger-like face in the centre of the image, showing cuteness and liveliness, a tilted water cup near the monster's mouth, black and white, iconographic, golden ratio, symmetry and balance, minimalist style, minimal and smooth curved graphics, classic style predominant, super clear, 8K --chaos 90。

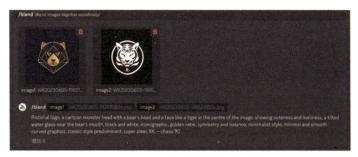

图7-29

生成效果如图7-30所示。

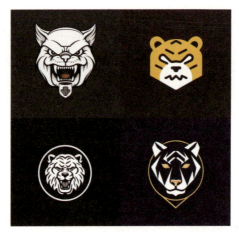

图7-30

图7-30中的第3个图形虽然少了一些可爱感，但更接近预期。此外，还缺少一个啤酒元素。啤酒常见的有杯装、罐装等，因为罐装的便捷性更适合年轻人，也更容易打造时尚感，所以使用罐装更为合适。将第3个图形上传至Midjourney以获得链接，使用"图片链接+提示词"的形式进行生成。调整提示词后输入：象形标识，一只长着熊的头、脸像老虎的卡通怪兽头像在画面中央，展现出可爱与活泼，怪兽的口中有一个易拉罐，黑白色，图标化，黄金比例，对称和均衡，极简风格，极简流畅的曲线图形，经典风格为主，超清晰，8K --chaos 90 --iw 2。

英文提示词： Pictorial logo, head of a cartoon monster with a bear's head and a face like a tiger in the centre of the image, showing cuteness and liveliness, a can in the mouth of the monster, black and white, iconographic, golden ratio of the image, symmetry and balance, minimalist style, minimalist and smooth curved graphics, classic style predominant, super clear, 8K --chaos 90 --iw 2。

生成效果如图7-31所示。

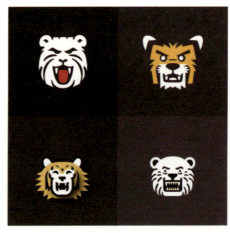

图7-31

从图形来看,虽然怪兽口中的易拉罐没有生成,但是具有可爱的感觉,有些意想不到的效果。有了主体图形后加入液体的描述并生成,牙齿变成了水波纹状,整体形成一只可爱的怪兽,然后加入品牌名,效果如图7-32所示。

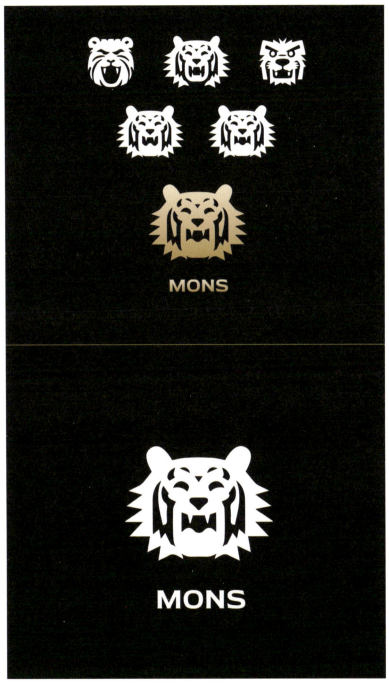

图7-32

7.5 设计效果展示图生成示例

在实际的商业设计项目中，设计效果的展示同样非常重要。就笔者而言，已经在项目中使用Midjourney生成过各种展示场景。例如，展示Logo在店铺门头等常用场景的效果，搭配植物、门框、建筑风格等元素；展示名片的效果，搭配大理石、光影效果、摄影质感等元素；展示产品摄影的效果，搭配多种瓶型、植物、绿叶、枯木等元素；甚至可以展示模特效果图。我们只需准确地描述，Midjourney就能够提供令人较为满意的结果。

这里展示一个实际效果图生成过程。如果想要一个香槟瓶摄影图但不了解商业摄影时，该如何提示Midjourney呢？这时可以把Midjourney想象为一个专业的摄影师，然后向ChatGPT提问：拍摄一个店招时，我该如何向专业摄影师进行描述呢？请提供给我可能会用到且高频的相关专业关键词。

ChatGPT给出了以下关键词：

高品质（High-Quality）、精致（Exquisite）、诱人（Alluring）、纯净（Pure）、现代（Modern）、高雅（Elegant）、奢华（Luxurious）、古典（Classical）、光影效果（Lighting Effects）、细节突出（Attention to Detail）、鲜明对比（Bold Contrast）、纹理感（Texture）、清晰（Sharp）、酒体表现（Wine Body Representation）、专业（Professional）、创意（Creative）、艺术性（Artistic）、自然光（Natural Light）、抽象（Abstract）、故事性（Narrative）。

调整提示词并在Midjourney中输入：商业摄影，一个高级墙壁上有一个正方形的方块，光影效果，微弱的倒影，产品摄影，室内摄影，品牌形象摄影，静态，正视图，高品质，精致，现代，细节突出，颗粒感，自然颗粒，自然光，光影效果，超真实，超高清，8K，正视图 --chaos 90。

英文提示词： Commercial photography, a premium wall with a square square, lighting effects, faint reflection, product photography, interior photography, brand image photography, still, front view, high quality, sophisticated, modern, outstanding detail, grainy, natural grain, natural light, light and shadow effects, ultra realistic, ultra high definition, 8K, front view --chaos 90。

根据生成效果图进行手动调整，将设计的Logo图片放到图片中，如图7-33所示。

图7-33

以下展示一些生成的其他应用图，有门头、纸杯、纸袋、模特等，如图7-34～图7-38所示，供大家参考。

图7-34

图7-35

图7-36

图7-37

图7-38

附录

最后，笔者将在品牌设计过程中经常会遇到的一些问题与解决方案分享给大家，同时总结了AIGC技术对于设计师创意激发和效率提升方面的作用。

品牌设计中的常见问题和解决方案

品牌设计是建立和塑造品牌形象的关键步骤。一个成功的品牌设计能够吸引目标受众的注意力，并有效地传达品牌的价值和个性。下面将简单列出品牌设计中的一些常见问题，并提出相应的解决方案。

问题1：缺乏清晰的品牌定位

一个明确的品牌定位对于品牌设计至关重要。然而，很多品牌在开始设计之前并没有进行充分的定位，导致设计团队在创作过程中缺乏明确的方向和目标。这可能导致设计作品不足以准确地传达品牌的核心价值和个性。

解决方案：在进行品牌设计之前，品牌所有者和设计团队应该协同进行品牌定位的工作，包括明确品牌的目标受众、竞争优势、品牌故事和核心价值主张等。通过深入了解品牌的特点和定位，设计团队能够更准确地创作出与品牌相符的设计作品。

问题2：缺乏与目标受众的连接

品牌设计的目的是吸引目标受众的关注并建立情感共鸣。然而，有时设计作品无法有效地与目标受众连接，导致无法产生预期的影响和效果。这可能是因为设计作品的风格、语言和视觉元素与目标受众的喜好和习惯不符。

解决方案：在品牌设计的过程中，设计团队应该对目标受众进行深入的研究和分析，了解目标受众的偏好、价值观和文化背景，将这些因素融入设计作品。通过与目标受众建立连接，设计团队可以创造出更具吸引力、容易让受众产生共鸣的品牌设计。

- **问题3：缺乏一致性和完整性**

 品牌设计不只是一个标志或一张海报，更是一个完整的视觉体系。然而，一些品牌在设计过程中缺乏一致性和完整性，导致品牌形象不连贯。不同的设计作品之间可能存在风格、色彩和排版等方面的差异，给人混乱和不专业的印象。

 解决方案：为了保持品牌形象的一致性和完整性，设计团队应该建立一套明确的品牌设计规范。这包括统一的色彩方案、字体选择、排版规则和图形风格等。通过制定明确的设计规范，设计团队可以确保不同的设计作品之间保持一致性，提升品牌形象的专业性和可信度。

- **问题4：忽视品牌故事和情感共鸣**

 一个成功的品牌设计不应该只是一个漂亮的图形标识，还应该能够传达品牌的故事和情感，引起目标受众的共鸣。然而，有时设计团队过于注重视觉效果，而忽视了品牌的故事和情感元素，导致设计作品缺乏深度和内涵。

 解决方案：在品牌设计过程中，设计团队应该注重品牌的故事和情感共鸣。通过深入了解品牌的起源、价值观和使命，将这些元素融入设计作品。通过讲述一个有吸引力和感人的品牌故事，设计团队可以打造出更具情感共鸣的品牌设计，引起目标受众的兴趣。

品牌设计中的问题是可以预见的，通过采取适当的解决方案便可克服。在进行品牌设计时，品牌所有者和设计团队应该共同努力，确保品牌定位清晰、与目标受众连接、具有一致性和完整性，并注重品牌故事和情感共鸣。只有这样，品牌设计才能充分发挥其价值，塑造出强大而有影响力的品牌形象。

关于AIGC技术未来的发展与展望

作为平面设计师，我们正置身于一个数字化和人工智能快速发展的时代，AIGC技术正逐渐成为设计行业的重要驱动力。下面笔者将从平面设计师的视角出发，阐述AIGC技术未来的发展趋势及其对设计师所带来的影响。

- **未来的发展趋势**

　　AIGC技术在设计领域将继续快速发展，AIGC技术的应用将逐步扩大，并在设计过程中发挥更重要的作用。这一趋势的原因有几个方面。首先，AIGC技术的不断创新和进步，使其在生成设计元素、自动化排版和图像处理等方面具备更高的质量和效率。其次，大数据的积累和机器学习算法的发展，为AIGC技术提供了更多的数据支持和学习能力，使其能够更好地理解设计规律和用户需求。这些因素将共同促进AIGC技术的不断成熟和应用拓展。

- **对平面设计师来说意味着什么**

　　AIGC技术的快速发展对平面设计师而言既是挑战，也是机遇。首先，AIGC技术将自动化完成一些烦琐的重复性任务，如生成图标、排版和调整颜色等，从而释放设计师的时间和精力，使其能够更专注于策略性的设计工作。其次，AIGC技术可以为设计师提供更多的灵感和创意启示，辅助设计决策和创意表达。然而，设计师也需要认识到AIGC技术的重要性，及时掌握并应用相关工具和技能，以提高自己与AIGC技术的协同能力，更好地发挥人类独有的创意和情感表达能力。

- **平面设计师如何应对**

　　面对AIGC技术的快速发展，平面设计师需要积极调整自己的角色和工作方式，以适应新的职业环境。首先，设计师需要不断学习和掌握AIGC技术，了解其原理和应用场景，以便与AI系统更好地合作。其次，设计师需要发展自己的创意思维和策略规划能力，将AIGC技术作为辅助工具，与之共同推动设计创新。此外，设计师还需要加强与其他领域专业人员的协作能力，与数据分析师、用户研究专家和智能交互设计师等密切合作，共同应对设计领域的挑战和机遇。

- **未来的设计岗位和转型方向**

　　随着AIGC技术的发展，设计行业将出现新的设计岗位和机会。平面设计师可以考虑以下几个转型方向。首先，数据可视化设计师将更多地利用大数据和AIGC技术，将数据转化为易于理解和传达的可视化图形。其次，用户体验设计师将注重人机交互和用户情感体验的设计，与AIGC技术共同打造出更智能、个性化的用户界面。此外，品牌策略设计师可以运用AIGC技术分析市场和用户数据，从而制定更精准的品牌策略和传播方案。

　　AIGC技术的未来发展为平面设计师带来了新的机遇和挑战。只有紧跟时代的步伐，不断调整和改变，平面设计师才能在AIGC技术大发展的时代背景下获得成功。

灵感之源：Logo提示词宝库

当使用AIGC工具进行Logo设计时，如果有一个系统的常用提示词参考归纳表就会很方便。设计师需要一个涵盖领域广泛且多样化的词汇库，以便思考和尝试不同的设计方向，提高设计效率。

○ **形状应用**

下面分别从抽象形状、自然形状、线与面、特殊形状4个方面列出一些提示词，供读者参考。

抽象形状

序号	类型	属性	应用场景举例
1	圆形（circle）	团结、完整、社交、友善、联合	社交媒体、团队、社区
2	椭圆（ellipse）	流畅、精致、现代、优雅	时尚、珠宝、设计
3	长方形（rectangle）	稳定、平衡、坚实、实际	科技、金融、建筑
4	三角形（triangle）	团结、完整、社交、友善、联合	社交媒体、团队、社区
5	梯形（trapezoid）	流畅、精致、现代、优雅	时尚、珠宝、设计
6	锥体（cone）	稳定、平衡、坚实、实际	科技、金融、建筑
7	正方形（square）	动感、发展、尖锐、竞争	运动、竞赛
8	多边形（polygon）	多层、逐渐、阶梯	金融、房地产、建筑
9	五边形（pentagon）	尖锐、聚焦、变化	科技创新、竞争
10	六边形（hexagon）	稳固、有序、实际、坚实	建筑、制造、金融
11	八边形（octagon）	多样性、复杂性、创意	创新、设计、媒体
12	多边形组合（polygon combination）	平衡、多层、多角度、多元	设计、创新、多元领域
13	星形（star）	协调、平衡、和谐	教育、社交
14	钻石形（diamond-shaped）	多样、独特、创意、多角度	艺术、创新
15	箭头（arrow）	复杂性、创新、多层次	创新、设计、媒体
16	星形多边形（star polygon）	特殊、杰出、引导、有趣	娱乐、科幻、创新
17	六边形网格（hexagonal grid）	珍贵、耀眼、精致、高贵	珠宝、高端品牌、奢侈品
18	心形（heart-shaped）	前进、方向、目标、引领	科技、导航、发展
19	立体（three-dimensional）	独特、多元、创意	设计、艺术、创新

自然形状

序号	类型	属性	应用场景举例
1	树叶（foliage）	自然、生命、生态、清新	生态、健康、有机产品
2	草地（grassland）	宁静、和谐、户外	户外活动、自然保护、农业
3	树枝（branch）	成长、分支、延伸	生态、环保、健康产品
4	花朵（flower）	美丽、多样、绽放	花店、庆典、美容

续表

序号	类型	属性	应用场景举例
5	夜空 (night sky)	神秘、无限、探索、幻想	娱乐、科技
6	山川湖泊 (mountains and lakes)	壮丽、自然、清澈、宁静、天然、清新	旅游、户外探险、环保
7	林木 (forest tree)	绿色、丰富、氧气	森林保护、绿色能源、健康
8	海洋 (ocean)	广阔、深邃、奇妙、蓝色	海洋科学、旅游、水产
9	湿地 (wetland)	湿润、生命力旺盛	环保、生态旅游、野生动物保护

线与面

序号	类型	属性	应用场景举例
1	平面 (plane)	平坦、简化、二维、现代感	平面设计、印刷、媒体
2	波纹 (corrugation)	涟漪、传播、流动、连接	水产、社交、科技
3	线条 (line)	简洁、清晰、直接、现代	科技、设计、建筑
4	流线 (streamline)	流动、优雅、连贯	运动、汽车、设计
5	折叠 (collapse)	创意、多层、折叠、展开	纸品、创意设计、展开概念
6	网格 (grid)	结构、规则、整齐、布局	网站设计、排版、图形设计
7	波浪 (wavy)	流动、柔和、律动、和谐	水产、健康、自然主题
8	渐变 (gradual change)	过渡、多样、颜色、变化	平面设计、时尚、图形设计
9	扭曲 (distortion)	变形、曲线、错觉、创新	艺术、摄影、创意设计
10	曲线 (curved Line)	优雅、流畅、动感、连贯	设计、建筑、汽车

特殊形状

序号	类型	属性	应用场景举例
1	拼图 (jigsaw)	多样、合作、完整、互补	团队、创新、解决问题
2	雕刻 (carve)	雕刻、细节、精雕细琢、艺术感	艺术、文化、珠宝
3	融化 (melt)	独特、流动、渐变、自由	食品、创新
4	拆解 (disassemble)	分解、重组、探索、创新	科技、创意
5	融合 (fusion)	融洽、一体、和谐、融合	多元、合并、团队
6	拼贴 (pastiche)	多元、组合、多样、独特	艺术、创意、拼凑思维
7	液体 (fluid)	流动、变化、流畅、变通	食品、科技、创意
8	碎片 (shard)	分散、组合、完整、拼凑	拼凑、创新、拆解问题
9	光影 (light and shadow)	闪烁、投射、反射、多维	摄影、科技
10	符号 (notation)	图形、标志、抽象、表达	文化、设计、创新
11	点缀 (only for show)	小巧、精致、引人注目	珠宝、时尚、艺术
12	螺旋 (helical)	发展、演进、变化、无限	科技、创意、艺术

○ **颜色应用**

下面分别从原色、辅色、次要色和中性色4个方面列出一些提示词，供读者参考。

原色

序号	色相	情感联想	属性	应用场景举例
1	红色 (red)	激情、力量、爱情、活力、危险	在中国文化中,红色象征幸运、喜庆和红运。在西方文化中,红色可能与危险、警告或爱情有关	红色适合用于具有强烈情感、引人注目或需要表达紧急性的Logo设计,如咖啡馆、餐厅、快餐连锁店等,也常用于传统节日、婚礼和庆祝活动的Logo设计
2	蓝色 (blue)	冷静、信任、专业、稳定、和平	蓝色常常被视为稳重和可靠的颜色,用于传达信任和专业性	蓝色常用于金融、科技、医疗等领域的Logo设计,以传达可信度和稳定性
3	黄色 (yellow)	快乐、温暖、乐观、创意、活力	黄色代表快乐和温暖,在文化中多与积极的情感相关	黄色适合用于娱乐、艺术、创新领域的Logo设计,能够给人积极和欢快的感觉

辅色

序号	色相	情感联想	属性	应用场景举例
1	橙色 (orange)	热情、友好、创造力、活力、温暖	橙色象征友好和有创造力,给人充满活力的感觉	橙色常用于食品、娱乐、社交领域的Logo设计,具有引人注目的特质
2	绿色 (green)	健康、自然、平衡、希望、生长	绿色代表生机和健康,经常用于传达可持续性和环保	绿色常用于生态、健康、食品领域的Logo设计,打造可持续和健康的形象
3	紫色 (purple)	奢华、神秘、创意、浪漫、精神	紫色常与奢华和神秘感联系在一起,传达独特和高贵的形象	紫色适合用于艺术、文化、高端品牌的Logo设计,往往带有一丝神秘感

次要色

序号	色相	情感联想	属性	应用场景举例
1	橙红色 (orange-red)	活力、温暖、兴奋、热情、创意	橙红色传达活力和创造力,常用于兴奋的情境	橙红色常用于创新型公司、音乐领域等Logo设计,传达兴奋和创造力
2	橙黄色 (orange-yellow)	乐观、温馨、阳光、快乐、创意	橙黄色充满乐观和快乐的感觉,适合温馨的场合	橙黄色适合用于家居、旅游、儿童产品的Logo设计,具有亲切感
3	黄绿色 (yello-green)	生机、清新、健康、创新	黄绿色传达清新和健康的感觉,适用于健康和创新领域	黄绿色适合用于健康食品、生态产品等Logo设计,传达清新和健康的形象
4	蓝绿色 (blue-green)	和谐、冷静、清新、生态	蓝绿色结合了蓝色的稳定感和绿色的健康感	蓝绿色适合用于环保组织、科技公司等Logo设计,传达和谐和环保的形象
5	蓝紫色 (blue-purple)	神秘、创意、宁静、浪漫、智慧	蓝紫色融合了蓝色的冷静感和紫色的神秘感	蓝紫色适合用于艺术、文化、创新型公司等Logo设计,带有神秘和智慧的特征
6	红紫色 (red-purple)	奢华、热情、高贵、创意	红紫色结合了红色的热情和紫色的高贵感	红紫色适合用于时尚、珠宝、高端品牌的Logo设计,传达奢华和高贵的形象

中性色

序号	色相	情感联想	属性	应用场景举例
1	黑色 (black)	权威、奢华、神秘、现代、严肃	黑色常用于传达权威和奢华,也常与现代和神秘感联系在一起	黑色适合用于高端品牌、时尚、科技领域的Logo设计,传达严肃和高贵的印象
2	白色 (white)	纯洁、简洁、和平、清新、无限	白色代表纯洁和简洁,也经常与和平和清新感联系在一起	白色常用于医疗、科技、婚庆领域的Logo设计,传达纯洁和清新的形象

续表

序号	色相	情感联想	属性	应用场景举例
3	灰色（grey）	中庸、稳重、中立、经典、实际	灰色通常被视为一种中庸和稳重的颜色，常用于传达中立和经典感	灰色适合用于金融、法律、媒体等领域的Logo设计，传达中立和实际的印象。在商业领域，灰色常用于企业Logo，表现稳定和可靠

○ 情感应用

下面分别从喜悦、安宁、激情等情感来列举提示词，供读者参考。

序号	类型	属性	应用场景举例
1	喜悦（joy）	愉悦、快乐、兴奋	儿童产品、庆祝活动
2	安宁（tranquillity）	平静、宁静、放松	SPA中心、冥想应用、自然风景
3	激情（fervour）	热情、火热	体育赛事、音乐会、恋爱相关产品
4	希望（hope）	乐观、光明、未来	慈善组织、新技术创新
5	鼓励（encourage）	支持、激励、积极	教育机构、健身中心、职业培训
6	感恩（thankful）	感激、谦卑、关爱	志愿者团体、家庭服务
7	勇气（bravery）	坚韧、果断、决心	体育品牌、创业公司
8	温馨（cosy）	亲切、友好、温暖	家居装饰、餐厅、家庭产品
9	诚实（honest）	透明、正直、可信赖	新闻媒体、金融机构、法律服务
10	幸福（bliss）	满足、幸运	幸福咖啡厅、心理健康应用、幸福课程
11	爱心（loving）	关怀、友爱、无私	慈善机构、社会服务、亲子教育
12	好奇（curiosity）	求知、探索、创造性	科学博物馆、教育应用、创新科技公司
13	宽容（tolerant）	理解、尊重	多元文化活动、和解项目

○ 行业应用

下面分别从科技、医疗、食品等18个常见行业来列举提示词，供读者参考。

序号	类型	情感联想	属性	应用场景举例
1	科技（science and technology）	创新、数字化、自动化	前沿、高效、便捷	科技企业、互联网平台、智能设备
2	食品（foodstuff）	美味、营养、安全	新鲜、可口、有机	餐饮业、食品生产、食品配送
3	金融（finance）	财富、投资、稳健	高效、可信	银行、投资公司、保险业
4	教育（education）	学习、知识、成长	教育、启发、专业	学校、在线教育、培训机构
5	艺术（art）	创意、表现、文化	艺术、独特、美感	美术馆、艺术品销售、文化活动
6	运动（spart）	健康、锻炼、竞技	活力、坚韧、挑战	健身房、体育赛事、运动装备
7	旅游（journey）	探险、休闲、风景	令人愉悦、独特、留念	旅行社、酒店、旅游目的地
8	制造（manufacture）	生产、创新、品质	可靠、工程	工厂、制造企业、工程项目
9	零售（retail）	购物、优惠、选择	多样、便捷、满足	商场、线上商城、便利店
10	媒体与娱乐（media & entertainment）	娱乐、创造、媒体	娱乐性、创意、多样	电影院、广播电视、娱乐公司
11	汽车与交通（automobile and traffic）	出行、交通、创新	便利、环保	汽车制造、交通管理、出租车服务
12	环保与可持续性（environmental protection and sustainability）	环保、可持续、清洁	责任、创新、可信	环保组织、可持续能源、绿色产品

续表

序号	类型	情感联想	属性	应用场景举例
13	房地产与建筑（real estate and building）	住宅、建筑、投资	舒适、可负担	房地产开发、建筑公司、物业管理
14	电子商务（e-commerce）	购物、电商、便捷	在线、多选、快速	电子商务平台、网购、物流配送
15	人力资源与招聘（human resources and recruitment）	职业、招聘、发展	专业、服务、机会	招聘公司、职业咨询、人力资源部
16	体育与健康（physical education and health）	健康、运动、锻炼	活力、专业、健康	运动健身中心、体育品牌
17	农业与农村发展（agriculture and rural development）	农业、农村、发展	可持续、创新、农产品	农场、农村合作社、农业技术
18	航空航天（Aerospace）	航空、航天、科技	高效、探索	航空公司、太空探索、飞机制造

字体应用

下面分别从字体类型和字体特征两个方面列出一些提示词，供读者参考。

字体类型

序号	类型	属性	应用场景举例
1	无衬线字体（sans serif）	现代、简洁、通用性	网页正文、数字屏幕、科技公司品牌
2	衬线字体（serif font）	传统、优雅、可读性	书籍、法律文件、正式信函
3	手写字体（handwriting）	个性化、温暖、非正式	手工艺品包装、创意项目、咖啡店菜单
4	黑体（black）	粗细平衡、醒目、强调	标题、标志、海报设计
5	等宽字体（equal-width font）	一致性、技术感、编程友好	程序代码、电子游戏、科技文档
6	书法字体（calligraphic font）	艺术性、手工感、独特	艺术展览、文化节日、特殊设计项目

字体特征

序号	类型	属性	应用场景举例
1	粗体（bold typeface）	突出、醒目、强调	标题、重要信息、广告宣传
2	细体（light typeface）	简洁、轻盈、优雅	正文、文学作品、精致设计
3	中等体（medium font）	平衡、通用、可读性	报纸排版、杂志、电子书
4	压缩字体（compressed font）	节奏感、空间节省、现代风格	窄版杂志、狭窄的设计空间、科技品牌
5	扩展字体（expanded font）	宽敞感、视觉稳定、独特性	广告牌、横幅、大号标题
6	斜体（slanting typeface）	动感、风格化、独特	创意设计、标语、引导文本
7	粗斜体（bold and italic typeface）	突出、艺术性、强烈	创意广告、音乐海报、品牌标志
8	小型大写字母（small capital letters）	经典、正式、独特	品牌标志、法律文件、正式场合
9	变体字母（variant letters）	创新、独特、艺术性	艺术作品、创意项目、品牌标志
10	高对比度字体（high contrast fonts）	易读性、无障碍性、包容性	网页设计、无障碍应用、政府网站
11	大字体（large font）	包容性、可访问性、易读性	老年人应用、教育平台、社会服务
12	字距调整（spacing adjustment）	阅读舒适、可读性、无障碍性	印刷媒体、数字阅读、教育材料
13	无障碍字体（accessible fonts）	包容性、易读性、可访问性	政府项目、社会责任活动、无障碍应用
14	古典字体（classical font）	传统、复古、文化	历史书籍、古典音乐会、古代文化展览
15	艺术字体（art deco font）	创意、表现、文化	艺术画廊、艺术展览、创意艺术作品
16	手写字体（handmade typeface）	独特、手工制作、传统	手工艺品、手工书籍、手工制品标志

品牌定位词汇应用

下面从品牌定位的角度列举一些提示词,供读者参考。

序号	定位	属性	应用场景举例
1	高端(premium)	奢华、品质、独特	高端品牌、高级酒店、高端汽车
2	实惠(material benefit)	经济、物美价廉、实际	实惠品牌、平价超市、实惠家电品牌
3	独特(distinctive)	独一无二、创新、特色	独特设计品牌、独特咖啡馆、独特手工艺品
4	全球(global)	国际化、多元文化、全球影响	跨国公司、全球市场、国际展会
5	本土(local)	地道、传统、本土特色	本土餐厅、地方传统产品、本土文化节
6	专业(profession)	专业知识、高水平、专业服务	专业咨询公司、专业培训机构、专业医疗服务
7	活力(vigour)	年轻、创造力	活力品牌、创业企业、音乐节
8	经典(classics)	传统、永恒、经典品味	经典时装品牌、经典电影、传统手工艺品
9	时尚(fashion)	潮流、个性	时尚品牌、时尚杂志、时尚展览
10	舒适(comfort)	宜居、温馨	舒适家具、宜居社区、温馨家庭产品
11	创新(innovation)	前沿、科技	创新科技公司、前沿科技产品、创新设计
12	品质(quality)	高品质、卓越、精湛工艺	高品质餐饮、奢侈品牌、工艺品
13	健康(health)	生活方式、可持续生活	健康食品品牌、生活方式媒体、健康保险
14	友善(friendly)	亲切、社交	友善社交媒体平台、社交友善品牌、社交活动
15	安全(security)	可信赖、保护	安全产品、金融机构、家庭安全服务
16	自由(liberty)	开放、无拘束	自由职业者品牌、自由创业平台、自由思想活动
17	创业(entrepreneurship)	创新、冒险	创业公司、创业孵化器、创业大会
18	家庭(family)	亲情、温馨	家庭产品、亲子教育、家庭服务
19	娱乐(entertainment)	乐趣、娱乐性	娱乐场所、娱乐活动、游乐园
20	健身(work out)	活力、健康	健身中心、运动品牌、健身产品
21	美容(cosmetology)	时尚、护肤	美容产品、美容院、时尚美妆品牌
22	文化(culture)	艺术、传统	文化活动、艺术展览、文化品牌

特征词汇应用

下面针对简约、抽象、复杂等特征列举一些提示词,供读者参考。

序号	特征	属性	应用场景举例
1	简约(simplicity)	简洁、纯粹、现代	简约设计、科技产品、时尚品牌
2	抽象(abstraction)	创新、思维性	抽象艺术、创意广告、创新科技
3	复杂(intricate)	多层次、深度、挑战性	科技公司、艺术项目、创新领域
4	有机(organic)	自然、生态、流动性	有机食品、生态产品、绿色能源
5	模糊(blur)	不清晰、未知性	艺术展览、科幻作品、创新领域
6	实验(test)	实验性、独特、创造性	实验室、创新项目、实验艺术
7	有序(successive)	井然有序、规律、组织性	管理咨询、项目管理、组织活动
8	动感(dynamic)	活力、运动性、创新	体育品牌、广告活动、科技产品

续表

序号	特征	属性	应用场景举例
9	古典（classicism）	传统、经典、文化	艺术品、文化活动、传统产品
10	未来（future）	先进、科幻	科技公司、未来科技展览、时尚设计
11	抢眼（eye-catching）	引人注目、特殊、突出	广告活动、娱乐节目、特殊活动
12	玩味（ruminate）	有趣、创意	玩具品牌、娱乐活动、趣味产品
13	生动（vividly）	活泼、生气勃勃	儿童产品、动画片、娱乐活动
14	冷静（sobriety）	平静、放松	冥想应用、冷静音乐、放松产品
15	流动（flow）	流畅、变化、灵活	流体动力学研究、流体产品、流动性设计
16	透明（transparent）	清晰、公开	透明商业模式、透明包装
17	活跃（active）	充满活力、运动性	体育品牌、娱乐活动、活力产品
18	刚性（stiffness）	坚固、稳定	建筑设计、机械工程、刚性材料
19	清晰（clearer）	明了、精确	清晰标志设计、清晰产品说明、清晰传播
20	奇幻（fantasy）	神秘、未知	奇幻小说、幻想电影、神秘产品
21	飘逸（possessing natural grace）	优雅、轻盈	时尚品牌、轻盈设计、飘逸音乐
22	create（bring about）	创新、独特、艺术性	创意工作室、设计师品牌、艺术展
23	成功（success）	胜利、成就、荣誉	商业企业、体育比赛、职业发展
24	礼仪（etiquette）	尊重、传统、庄重	礼仪学校、宴会场所、文化节日

○ **材质纹理应用**

下面分别从材质、纹理两个方面列举一些提示词，供读者参考。

材质

序号	材质	属性	应用场景举例
1	金属刻印（metal engraving）	高档、持久、专业	高端品牌标志、金属制品、奖章和勋章
2	皮革贴纸（leather stickers）	时尚、个性、独特	时尚品牌标志、手工制品、皮革产品
3	木雕（wooden carving）	自然、温馨、艺术性	木工品牌标志、艺术作品、手工艺
4	玻璃反光（glass reflections）	现代、透明、引人注目	科技公司标志、玻璃制品、展示柜
5	纸质剪贴（paper scrapbooking）	创意、轻松、儿童友好	教育机构标志、手工艺、儿童品牌
6	塑料铸件（plastic casting）	多样性、定制、经济实惠	塑料制品标志、定制礼品、工业设计
7	亚克力透明（acrylic transparent）	现代、精致、高透明度	艺术画廊标志、时尚设计、零售展示
8	磨砂玻璃（frosted glass）	柔和、奢华、私密性	餐厅标志、SPA中心、私人会所
9	金箔印刷（gold foil printing）	奢侈、光泽、高雅	高端印刷品、珠宝品牌、名片设计
10	陶瓷烧制（ceramic firing）	古典、精致、耐久	陶瓷制品标志、艺术品、餐饮器皿
11	帆布绘画（canvas painting）	艺术、自由、创造性	艺术画廊标志、创意工作室、艺术节
12	珠宝镶嵌（jewellery embedding）	珍贵、璀璨	珠宝品牌标志、高级礼品、珠宝盒
13	附加贴纸（additional stickers）	实惠、可更改、多样	玩具品牌标志、产品包装、印刷媒体
14	丝绸刺绣（silk embroidery）	华丽、精美、传统	时装品牌标志、宴会场所、文化节日

续表

序号	材质	属性	应用场景举例
15	瓷砖镶嵌（tile Inlay）	耐久、艺术性、精致	建筑装饰标志、室内设计、艺术展览
16	泥塑（clay sculpture）	艺术、立体感、手工制作	艺术工作室标志、手工艺品、陶瓷制作
17	亚麻布料（linen）	自然、环保、纹理感	家居品牌标志、纺织设计、可持续时尚
18	金属蚀刻（metal etching）	细致、高档、精密	工业标志、珠宝设计、工程产品
19	填充软垫（padded cushion）	舒适、亲切、家庭感	家具品牌标志、床上用品、家居装饰
20	宝石镶嵌（gemstone setting）	珍贵、高档、闪烁	珠宝品牌标志、高级礼品、宝石首饰
21	毛皮绒布（fur flannelette）	豪华、温暖	时装品牌标志、冬季服饰、高级家居

纹理

序号	纹理	属性	应用场景举例
1	麂皮质感（suede）	高档、柔软、时尚	奢侈品牌标志、高端时尚、皮具设计
2	水波纹理（ripple）	流畅、舒适、自然	水上运动品牌标志、SPA中心、海滨度假胜地
3	毛绒细节（plush details）	温馨、亲切、可爱	毛绒玩具品牌标志、儿童产品、室内装饰
4	碳纤维（carbon fibre）	轻便、高强度、运动	汽车品牌标志、运动器材、高性能产品
5	大理石纹理（marble vein）	奢华、高贵、典雅	大理石制品标志、建筑设计、高端餐饮
6	木纹（wood grain）	自然、可持续、原生态	木制品品牌标志、室内设计、家具制造
7	油画刷痕（oil Paintbrush mark）	艺术、独特、创造性	艺术画廊标志、创意工作室、画布设计
8	格子图案（checkered pattern）	经典、传统、规整	时尚品牌标志、家居装饰、纺织设计
9	针织纹理（knitted texture）	舒适、温暖	服装品牌标志、家居装饰、冬季产品
10	岩石质感（rocky texture）	坚固、自然、持久	户外品牌标志、建筑设计、岩石制品
11	沙滩纹理（beach texture）	轻松、度假、宁静	旅游品牌标志、海滨度假村、度假胜地
12	云雾效果（cloud effect）	抽象、幻想、柔和	艺术画廊标志、创意设计、云计算
13	天鹅绒质感（velvet texture）	柔软、亲切、舒适	家居品牌标志、床上用品、室内设计
14	液体纹理（liquid texture）	动感、现代、流动性	科技公司标志、流体工程、创新产品
15	动物纹理（animal textures）	野性、特立独行	时装品牌标志、动物保护组织、宠物产品

后记　突破边界，创造卓越

纵览全书，我们共同走过了一段关于Logo设计的精彩旅程。我们一起探讨了AIGC技术的发展与应用、ChatGPT和Midjourney的基础与应用，以及Logo设计思维与分析、Midjourney操作与图形应用基础等众多内容，探索了AI在品牌设计中的潜力和它如何为设计师带来新的机遇和挑战。

本书强调了品牌设计的重要性。品牌设计不只是一个视觉表达的过程，更是传递价值观念和建立情感联系的艺术。它能够激发情感，引发共鸣，创造出令人难忘的品牌体验。随着AIGC技术的不断发展和创新，我们见证了品牌设计领域的变革。AI的应用使得设计师能够更快速地获取灵感、更高效地创作，并且提升了设计质量和精准度。它为品牌设计师打开了全新的创作空间，提供了更多的可能性。

但我们也要明白，AI技术并不能取代人类设计师的创造力和独特视角。在这个充满机遇和挑战的时代，我们要保持学习和进步的态度，不断提升自己的专业技能和思维能力。作为设计师或设计爱好者，我们需要与时俱进，积极适应新的技术和趋势，不断调整自己的角色。随着科技的不断进步，新兴领域和行业不断涌现，如虚拟现实、增强现实、智能设备等，都需要设计师的创造力和专业知识。设计师可以将自己的专业能力应用于更广泛的领域，如用户界面设计、移动端应用设计、数字营销等，以满足不断变化的市场需求。

无论是已经在设计领域打拼多年的专业人士，还是刚刚踏入这个行业的新人，或是其他热爱设计的人，都要保持激情和信心。因为设计是一项富有挑战性和创造性的工作，而正是这些挑战和创造，使得我们能够不断突破边界，创造卓越。值得一提的是，设计不只是关于视觉的呈现，还是一种与受众情感和价值观相互交织的艺术形式。与亲朋好友分享欢乐时光，探索新的文化和风景，这些经历将丰富设计灵感和视野，为设计提供源源不断的动力。

记住，每一个伟大的设计师都曾是一个寻求突破的初学者。大家要相信自己的能力，勇敢面对每一个设计任务，持续学习和成长。